U0022570

—— 窺視！讓人產生莫名的快感，不是嗎？ ——

表 演 藝 術 的 體 驗 與 體 現 第 四 輯

LIVE!
現場直擊

楊雲玉　著

前言

「戲劇演出」的理由與目的為何？它與人們／觀眾有何關係？

「創造或呈現戲劇的理由是傳達其主題意涵」，《後現代戲劇的導演學》作者，榮‧懷特摩爾如是說。而此戲劇的主題意涵將引導觀眾漫遊於深層情緒的刺激或鼓舞、心靈的覺醒、智慧的擴展……享受全然愉悅的經驗與感受（Whitmore,1994,p1）。

自古以來，無數的哲學家、思想家或藝術家不斷的探索和追尋「人生的真理」、「生命的真諦」這人類歷來的兩大難題。但在每一個人短暫的生命中，體會有限且無法親眼得見此兩大難題的真正結果。或許藝術是所有嘗試探索人類兩大難題的最佳模式，因為可以不具任何形式的拘束與包袱，所以具有自由空間，其另一部份的「不自由」即是「似知而不知是否真知」或「知而不知如何言知」……。數千年來，偉大作品的累積提供後人研究或玩味，而在所有的藝術作品中，以多項藝術結合的戲劇，對人類而言是最接近人生、最容易被瞭解的媒介。

美國戲劇家Brockett, Oscar G.指出「藝術是我們瞭解世界的一項工具」，這應指人類理性的分析而言，筆者以為「戲劇是體驗人生的最直接方式」，則是指人類感性的需求。

透過戲劇的表達，使我們對人生、對生命意義的了解，有了更深層、更廣闊的挖掘及探索；由於它在呈現當中，開放了另一空間讓觀眾或思考、或評價、或回饋、或迴響，且沒有任何固定模式或任何標準答案，觀眾經由觀賞、感受之後，自由的各自解答，獲得對人生及生命更理解或更開闊的體認。因此，「戲劇是體驗人生的最直接方式」，一種滿足人類感性需求以瞭解人生的直接方式。

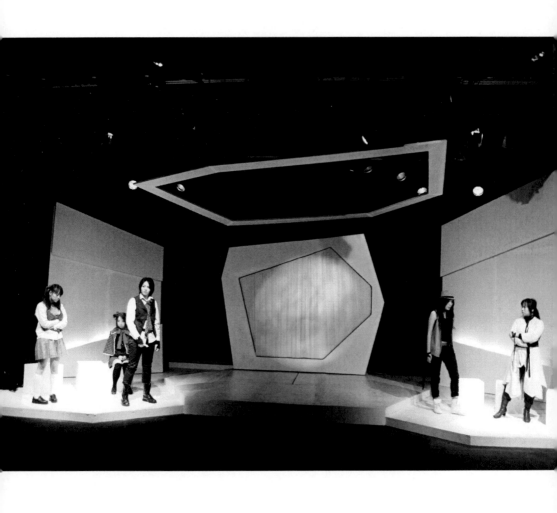

自2006年起，筆者嘗試以戲劇集方式出版「表演藝術的體驗與體現」系列書籍，將每二至三年中的作品及有關戲劇教學、編導或集體編創的相關劇本、編導理念與工作心得整理並集結出版，期以保存與紀錄一些原創劇本的演出內容、方式與製作過程，用以自我激勵與持續的嘗試和探索戲劇與人生的關聯與對照，並試圖鼓勵喜歡戲劇的一般大眾及學生們將戲劇與人生結合思考及運用的開端；期望能夠提供探索生命與人生之意義與價值，儘管只是些許的思考、微小的線索和一絲絲轉化、發現的可能性。

楊雲玉

謹識於國立臺灣戲曲學院

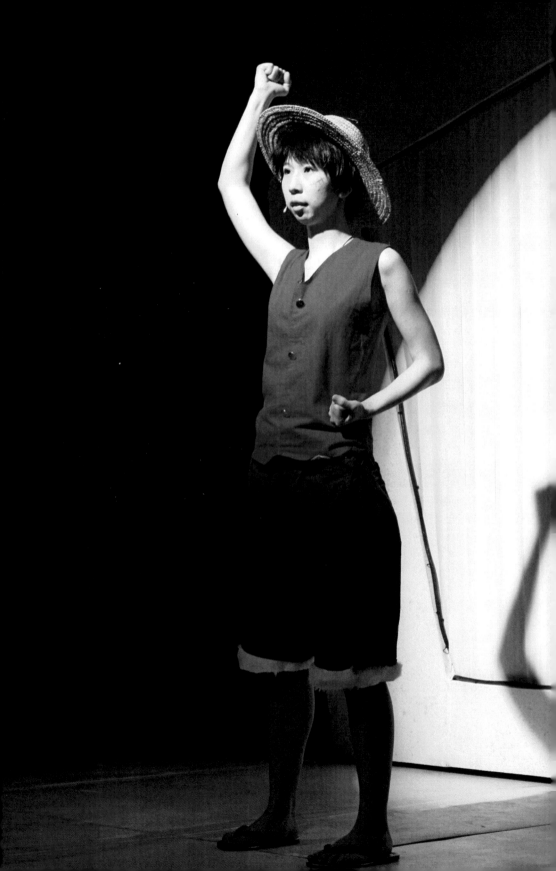

本書介紹

　　本輯包括《Live！現場直擊》舞台劇演出之劇本、編導理念、工作紀錄、舞台走位及演出劇照。目的是期望普羅大眾皆能用心體驗當下，將「認真生活，熱愛生命」的概念與意義體現於真實人生中，鼓勵以生活的另一面──「戲劇表演」作為體驗與體現人生的橋樑，把握出現在生活中每一刻的美好事物，享受生命。

　　筆者期以多方嘗試不同內涵、方式的創作，希望盡可能玩味出不同風格與創造力，並與大眾分享，是自我對戲劇工作者應有的狂熱的想法，也是精采人生的一個目標。以「從『做』中學習」作為戲劇教學更具說明與說服力的見證。

　　《Live！現場直擊》舞台劇（2010年5月7日首演，國立臺灣戲曲學院劇場藝術學系專科部畢業製作）。由筆者任藝術總監及導演，劇本由筆者帶領專二戊編導演組同學俞昕辰、徐卉君、吳品慧、夏偉思、夏偉恩、黃于庭、王韻潔、林依帆、蔡岳庭、謝宗蕙共同編創。

　　內容主要在敘述現實社會中人際間錯綜複雜的情感與不同的人生觀點；探索人類在現今社會依賴網路世界的過度依恃行為，面對虛擬遊戲逐漸侵占人類生存空間的一種反思。

　　感謝2010專二戊畢業班在共同編創劇本與演出的同學，允諾將其參與的作品交由筆者重新修正後刊印，以及陳信名老師和黃于庭、謝宗蕙、巫仕婷、陳憶婕、何珊飴同學的協助，在此表達十二萬分謝意。

目次

《Live！現場直擊》

——舞台劇

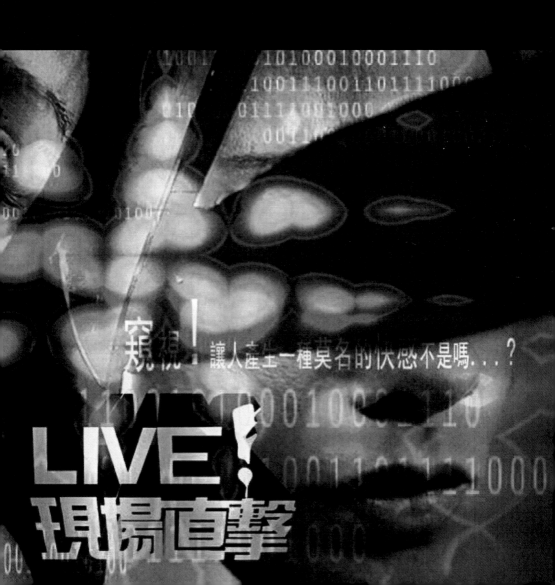

窺視！讓人產生一種莫名的快感不是嗎...？

LIVE！
現場直擊

Live！現場直擊　舞台劇

演出｜國立臺灣戲曲學院劇場藝術學系專科部畢業製作
藝術總監｜楊雲玉
導演｜楊雲玉
編劇｜楊雲玉　帶領演員：俞昕辰、黃于庭、林卉君、吳品慧、夏偉思、夏偉恩、王韻潔、
　　　　林依帆、蔡岳庭、謝宗蕙等同學　共同編創
舞台設計｜蔡馥齊
燈光設計｜李昀宸
服裝設計｜陳芃諭
音樂設計｜鍾濱嶽、方澄意、王舜弘
多媒體設計｜黃于庭
舞台監督｜張婷婷
執行製作｜陳怡秀、柯葳
演員｜俞昕辰、黃于庭、林卉君、吳品慧、夏偉思、夏偉恩、王韻潔、林依帆、蔡岳庭、
　　　柯　葳、馮康揚
排練助理｜夏偉思、夏偉恩、謝宗蕙
攝、錄影｜巫仕婷、陳憶婕
平面設計｜巫仕婷

演出時間｜2010年5月7、8日19：30
　　　　　　5月8、9日14：30
演出地點｜國立臺灣戲曲學校木柵校區藝教樓四樓黑箱劇場　（共四場）

劇情大綱

　　千金女Tiffany的父母於一次車禍中死亡。Tiffany痛失雙親，心靈極度空虛，更思念於年幼時摔落山谷的雙胞胎妹妹Grace。

　　在偶然機會，總管David把電腦程式設計師安琪介紹給Tiffany，於是Tiffany委託安琪設計一種網路遊戲，在遊戲中按照自己的模樣創造出Grace的腳色，Tiffany天天在網路上與「妹妹」相見。

　　有一天，Grace突然避不見面，消失於網路上。為了能再和Grace見面，Tiffany按照Grace提出的要求，買下某一遊戲公司，改名瘋天堂遊戲網，舉辦一場Cosplay表演賽。

　　經過複雜的海選及複選後，邀請七位決賽者到遊戲公司參加網路虛擬世界的【瘋天堂決戰】。在決賽中顯現出人類的自私自利及對名利慾望的貪婪，呈現人類依恃存活的虛構與想像世界中的空虛和孤獨；看似無傷大雅的爭鬥，卻是人性的殘酷戰爭……。

　　本劇期以「虛擬」解構「真實」。透過角色人物的撞擊以激發劇情的多重性與可能性推演，呈現真實世界、戲中戲，與網路世界交疊的戲劇趣味，探討人性中黑暗的另一面。

決賽目標：第一、在網路世界『虛』中，回答與表演。
　　　　　第二、盜取別人設定的寶物（道具之一）。

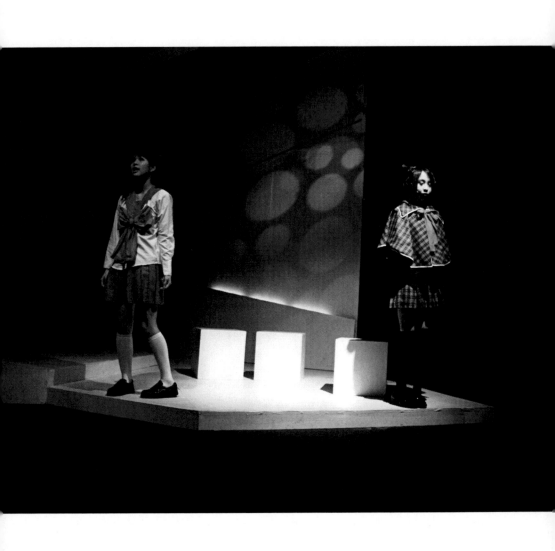

分場目次

序幕

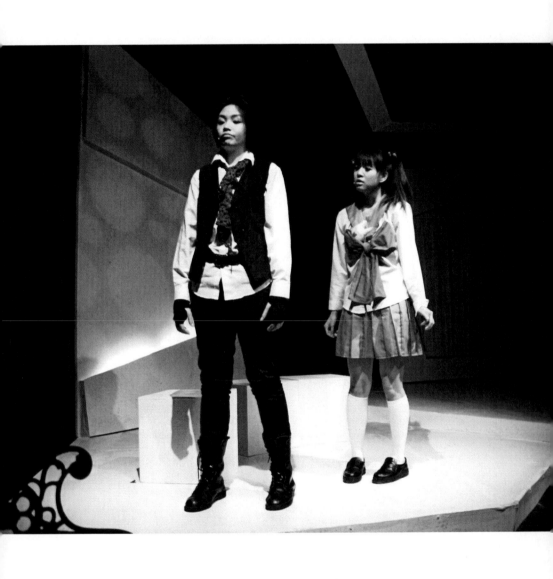

分場大綱

【序幕】

演員7人（除Tiffany之外）在舞台上（「冥」入口處）敘述著人類最高精神……。

第一場

【1－1】零──紅蝶（舞台中央）

Tiffany在「虛」（舞台上），聽見Grace敘述《零──紅蝶》故事……，回憶往事與思念妹妹。她在「虛」中尋找Grace，聽到兒時母親唱的歌「秘密的話」（日文），也聽到Grace的聲音叫著Tiffany……。Tiffany誤入「冥」之中。

【1－2】冠軍的嚮往（舞台前區和中前區）

參加決選的七位參賽者陸續到場，欣怡與千葉因空間使用發生口角，小彩也加入戰局。爭執被勸開後，大家聊起決賽的舞台。

【1－3】決賽開始（舞台中央）

全球網播主持人David王（「瘋天堂公司」總裁Tiffany的管家）宣佈決選賽程、內容、獎項和回答記者相關問題。在邀請總裁Tiffany上台致詞時，卻找不到Tiffany。

第二場

【2－1】誤認 I（舞台中右方和舞台中左方）

　　Grace在A休息室內翻找東西，阿比以為Grace是Tiffany總裁，和她搭訕。Sophie進來，打斷阿比和Grace聊天，拉著阿比離開休息室。

　　B休息室，Jason在練習，阿比、Sophie進來，Sophie向阿比表白，被欣怡打斷，阿比趁機離開，欣怡撮合Sophie和Jason。廣播傳來Jason準備上台消息，Jason離開卻突然折回，右手臂流血不止。

【2－2】千葉的考驗（舞台中央）

　　千葉進入「虛」，回答人性最高精神後。接著個人角色扮演《絕地武士》的表演。不久，假小彩進入「虛」考驗千葉，一會兒，假小乖也加入，千葉被逼進「冥」。

【2－3】誤認 II（舞台中右方）

　　安琪扶Tiffany到A休息室，David跟著進來詢問遊戲是否有問題，安琪反駁。安琪和David離開後，阿比進入，和Tiffany談話。欣怡進來，對阿比的多情感到生氣，阿比卻逃離現場。假千葉佯裝頭痛進來，Tiffany問千葉是否在「虛」中看到Grace，千葉說沒有。欣怡問千葉「虛」的狀況，千葉未答卻猜小彩是害她頭痛的兇手。

【2－4】Jason的考驗（舞台中央）

　　Jason進入「虛」，回答人性最高精神後，秀《Michael Jackson》舞蹈，但受制於右手傷勢，表現不很順暢。假欣怡、假Sophie考驗他。兩人想拉Jason進入「冥」，卻被Jason逃走。

【2−5】欣怡寶物失竊（舞台中左方）

　　B休息室內，Sophie和欣怡討論著Tiffany和阿比一事，欣怡告訴Sophie有關Jason將寶物送她之事，並決定成全阿比和Sophie。兩人看見假千葉進來，問起舞台「虛」和「冥」的涵意，假千葉支吾其詞。小乖說欣怡是兇手，欣怡發飆。廣播欣怡上台，欣怡寶物（道具）卻不見了。欣怡直接棄權，留在後台搜查兇手，但欣怡突然頭痛不已。

第三場

【3−1】小乖的考驗（舞台中央）

　　小乖進入「虛」，回答人性最高精神後，表演《海賊王》(魯夫)。假欣怡、假Sophie考驗她，兩人把小乖拖入「冥」。

【3−2】駭客入侵（舞台前區）

　　會場建築外面，安琪緊張的遙控遊戲。David走近，質問安琪有關參賽者進入「虛」之後的奇怪狀況，他擔心Tiffany安危。Tiffany進來，詢問安琪虛擬遊戲中的Grace在何處。David希望Tiffany不要上舞台以免發生意外，安琪卻告知若暫停遊戲，對公司未來聲譽及利益損失極大。Tiffany不同意暫停。安琪建議關掉休息區的網路聯播，以免觀眾發現可能有駭客入侵，並保證盡力查出有關駭客之事。

　　Jason進來告知安琪要退出計劃，被安琪挖苦，尚未負起保護Tiffany責任，還把寶物送給欣怡而失去冠軍機會，讓公司可能損失30%的股份，並Jason告訴割傷他的人就是欣怡，Jason忙去找欣怡。

【3-3】小彩的考驗（舞台中央）

　　小彩進入「虛」，回答人性最高精神，表演《寶兒》歌舞後，假阿比進入考驗她，被假阿比逼入「冥」。

【3-4】Sophie寶物失竊（舞台中右方）

　　A休息室，Sophie和阿比談一起去美國之事，阿比不置可否。欣怡和假小乖、假千葉進來，討論有關「虛」的古怪。假千葉煽動大家說欣怡是主謀，阿比為欣怡辯護，假小彩卻保證欣怡不是兇手。此時，Sophie發現寶物不見，假千葉又嫁禍給欣怡。此時廣播Sophie上台，Sophie棄權並去報告大會。

【3-5】阿比的考驗（舞台中央）

　　阿比進入「虛」，回答人性最高精神後，表演《瘋狂理髮師》（強尼戴普）歌舞。假欣怡進入考驗他，引誘阿比進入「冥」，真千葉從「冥」中將假欣怡拉住，協助阿比逃脫。

第四場

【4-1】混亂的世界（舞台中右方和舞台中左方。A、B休息室同時進行）

　　A休息室，假小乖在翻東西，阿比慌張的進來，告知假小乖差點被抓入「虛」，並提及真千葉被鎖入「冥」。假小乖拿光劍劃傷阿比眼睛，假小彩正好進來阻止小乖。阿比感謝小彩並發現小彩可愛的另一面，假小彩將其寶物（戒指）送阿比，令阿比感動。阿比決定去告訴大會「虛」的秘密，假小彩阻攔。Sophie拖著受傷的腿進來，質問小彩是

否盜取她的寶物且打傷她的腳，阿比為小彩辯護，並坦承是自己偷了Sophie的寶物，Sophie傷心，阿比拉著Sophie道歉，假小彩黯然離開。

B休息室，假小乖、假千葉聊著真實世界的趣味。假小乖、假千葉嘲笑假小彩的不智。兩人決定要幫Grace與Tiffany交換，獲取金錢以利日後發展。

A休息室，欣怡進來找Jason，阿比跟他們說「虛」的秘密，大家都緊張不知如何分辨夥伴真假和停止遊戲。

B休息室，假小彩進來，假小乖挖苦她，假千葉鼓勵假小彩加入就可以和阿比快樂生活。假千葉討論冠軍時，發現自己寶物被假小乖盜走，因此兩人爭奪一把光劍。

廣播Tiffany準備上台。兩人停止爭搶。A休息室的人猶豫著是否一起闖進「虛」？B休息室的虛擬人物想幫Grace，但又怕進去「虛」會被換回，亦猶豫不決。

【4－2】David的秘密（舞台前區）

David在會場建築外，緊張的走來走去，安琪走近。David詢問駭客是否已解決，安琪支吾其詞並懷疑David愛上Tiffany。David說出身世和Tiffany血緣關係，兩人稍有爭執。

【4－3】Tiffany的考驗（舞台中央）

Tiffany進入「虛」，回答人性最高精神後，表演《零——紅蝶》（天蒼繭）。Grace逼問她在當年是否把妹妹推下山谷。Tiffany說出當時實情。Tiffany希望Grace留在網路中每日見面，Grace卻希望Tiffany進入「冥」，兩人靈體交換，讓她留在真實世界。Tiffany考慮時，Grace唱出兒時母親唱的歌。Tiffany一邊唸著歌詞，漸漸走入「冥」。

第五場

【5－1】虛擬反撲（舞台中前區）

休息室的一邊，假千葉、小乖阿諛奉承著Grace，另一邊是被綁的欣怡、阿比，Sophie。Grace叫假千葉等將Sophie推入「冥」，David進來喝止，安琪勸Grace可以用Tiffany身分享受人生，但別把事情鬧大，Grace卻提議將所有決賽者鎖入「冥」，免得事跡敗露。David和安琪吵起來，Sophie趁機逃跑被捉住，其他人也想逃皆被鎖入「冥」。

【5－2】Grace的野心（舞台中前區）

所有虛擬人物簇擁著Grace，Grace不願聽命安琪，並將安琪綁起來。Grace向David示好，要David幫她辦妥對調身分之事，會讓他共享金錢人生，否則威脅他將告訴所有股東David的背叛。David終於答應，但要求讓安琪離開，Grace沒有答應。

【5－3】虛實交換（舞台中央）

David在舞台上，宣佈遊戲結果，並請出假總裁Grace和所有參賽者。在Grace頒獎前，David卻宣佈說遊戲遙控器在真正的總裁Tiffany手中，按下按鍵則虛實交換，虛擬世界將消失。Grace害怕而懇求Tiffany不要讓虛擬世界消失，否則將再也看不到她。Tiffany無奈的表示，她願意為Grace留在「冥」之中，但沒有理由讓其他人跟著陪葬。

Tiffany等人全回到舞臺上，大家相擁珍惜。Tiffany呼喊著Grace……兒時母親唱的歌（日文）再度唱出……

【尾聲】

　　參賽者7人及Tiffany、Grace在舞台上（「冥」入口處）敘述著人性
的弱點⋯⋯。

角色人物介紹

人物介紹

Tiffany

雙胞胎姊姊，20歲，瘋天堂遊戲網總裁。角色扮演：動漫《零——紅蝶》之姊姊天倉繭。

Grace

雙胞胎妹妹，20歲，安琪創造出來的網路虛擬人物。

千葉

參賽者之一，24歲，家中經營資源回收場的南部女孩。角色扮演：電影《星際大戰》之絕地武士。

小乖

參賽者之一，19歲，藥商女兒。角色扮演：動漫《海賊王》之船長魯夫。

阿比

參賽者之一，23歲，在孤兒院長大，現為髮型設計師。角色扮演：電影《瘋狂理髮師》之理髮師陶德。

小彩 |

　　參賽者之一，17歲，家境不錯的獨生女。角色扮演：韓國女藝人《BoA》寶兒。

欣怡 |

　　參賽者之一，23歲，化裝造型師。角色扮演：動漫《玩偶遊戲》之倉田紗南。

Sophie |

　　參賽者之一，17歲，16歲返台居住的美籍華僑。角色扮演：動漫《守護甜心》之結木彌耶。

Jason |

　　參賽者之一，19男，歲。電子公司董事長獨生子。角色扮演：美國藝人Michael Jackson。

David |

　　瘋天堂遊戲網公司總管，安琪男友，32歲。Tiffany同父異母的哥哥。

安琪 |

　　瘋天堂遊戲網程式設計師，22歲。David的女朋友。

編導創作理念

在談本劇編導創作理念之前，先選錄《Live！現場直擊》演出前一個多月筆者為節目單所寫的短文做為思考的開端：

編導的話

《Live！現場直擊》緊接在高三戊畢業製作《赤子》之後，雖然演出日期有二週之距，但編排、導演的工作卻是同時進行。第一次遇到如此忙碌與繁複的雙重編導壓力，卻被激發異於以往的活力，激起了更活絡的思路與隨時轉換排演內容的應變能力，未嘗不是個值得的挑戰。

《Live！》一劇，的確是充滿挑戰的製作。

挑戰一，共同編創的野心。

專二戊的技術專題，選擇編導演組的有十位同學，其中有三位同學僅上過一學期表演課，另外七位在高二時多了一學年的肢體創作課程（每週三堂），就演員訓練來講，是非常不足的，而角色的創造又期望他們有不同的嘗試，難度也相對增加。雖然共同編創的初期，尚需加強表演訓練，但同學們興致勃勃，因此決定帶領同學共同即興編創，滿足編、導、演兼具的理想。內容則以時下青年流行的Cosplay和網路遊戲為主題。

挑戰二，演員角色一再變動。

由於演員的條件和演出意願（有些同學較屬意導演工作而演出意願較低，並加入兩位未選編導演組但充滿表演興趣的同學）來決定腳色。彈性的演員調動，無異增加編劇的困難，但本班同學既是劇場技術為主修，必然無可要求其表演意願，這是另一番挑戰。共同編創的實驗約一學期，仍不能滿意遲緩的進度，只得保留少部分的編創，於寒假中自行完成劇本初稿，對共同創作充滿抱負的同學來說，稍有遺憾，但也是編劇落後太多的情況下不得不的應變。

挑戰三，狹小演出空間的應變。

此劇的故事較簡單，呈現風格較寫實，但在角色進入網路遊戲之際則偏向象徵。舞臺空間上，為便於人物之間關係的建立或間隔，場景的變換與調動，使劇情的推展得以符合邏輯，令表演空間更具變化並相互環扣，因此必須含括A、B、C休息室、網路遊戲的虛擬舞台和建築外的休憩空間等五個空間，導演在舞台平面區位圖的設計（Ground Plan）煞費腦筋。而演出的黑箱劇場約長15.56、寬8.86米，扣除一半的空間做為觀眾席和技術執行外，剩餘的狹小空間則需成立五個舞臺區塊，對舞台設計來說也是一項挑戰。

挑戰四，表演技巧的呈現。

因本劇的人物較複雜，演員除了演出故事中原有人物外，還有Cosplay的角色，再加上虛擬舞台的人物，已具三重角色的轉換。而出入多次虛擬舞台的角色更可挑戰各種不同性格之虛擬人物，如此多重、繁複的表演重任，對表演技巧是非常考驗，但也是過癮、值得嘗試的一次體驗，期待演出時能讓觀眾看到演員的角色變換的技巧，感受到演員的用心。

本班是較成熟、主動的，且有高三畢製的經驗，此次是第二次相互合作，在舞台、服裝、燈光、音樂各設計及行政宣傳上，皆較有默契與

責任感，各組相互幫忙或催促，使製作流程較讓人放心。雖然這齣戲的製作充滿挑戰，但相信，無論是對同學們或是我個人，將會是一次很有意義的學習和經驗。

<div align="right">楊雲玉 99.3.28</div>

戲劇的產出原就充滿困難和挑戰，尤其面對從無到有的劇本創作。每個人對劇本的內容與風格都有期待，而劇本完成後的評價卻各有喜惡。但無論各人喜好與否，仍應思索劇作者在劇本主題與精神上的意義及其如何表現，以論析劇本的真正價值。

一、劇本分析

由兩個方向試以分析：

（一）故事內容是否傳達、凸顯主題？

本劇的故事內容主要在敘述現實社會中人際間錯綜複雜的情感與不同的人生觀點；探索人類在現今社會依賴網路世界的過度依恃行為，面對虛擬遊戲逐漸侵占人類生存空間的一種反思。

戲的一開始「序幕」，七位參加決賽者由兩側走向虛擬舞台集中（走向舞台中心即象徵趨於名利），堂而皇之的自述其所認為的「人類的最高精神」：

千葉：人類的最高精神就是信念、不變的真理

小彩、Sophie：人類的最高精神就是

小彩：戰勝一切

Sophie：永不放棄

欣怡、Jason：人類的最高精神就是

欣怡：追求的勇氣

Jason：Love

阿比、小乖：人類的最高精神就是

阿比：生存的毅力

小乖：不求回報的付出

　　每一個參賽者看似精神奕弈、信心滿滿，他們的妝扮都是Cosplay
角色服裝，即是以第三自我（第一自我即演員本身，第二自我即飾演角
色）向觀眾高唱著人性中聖潔精神的高調……，卻意味著這種唱高調的
虛假，非真我的宣言。

　　與劇末的「尾聲」相較；參賽者七人及Tiffany、Grace在舞台上
「冥」的入口處，由裏向外露出或頭、手、或半身，張牙舞爪的像要抓
住觀眾或是什麼，喃喃地敘述著「人性的弱點」……

Sophie：人性的弱點就是沒有目標、浪費生命

Jason、小彩：人性的弱點就是

Jason：自私而自圓其說

小彩：膽怯無法勇往直前

千葉、欣怡：人性的弱點就是

千葉：埋沒真理

欣怡：無法面對失去

阿比、小乖：人性的弱點就是

阿比：無法忍受孤獨

小乖：貪婪而受不了誘惑

Tiffany：人性的弱點就是害怕面對死亡

（由「冥」走出來）

Grace：人性的弱點就是以種種情感作為藉口，而實際上卻常常做無情的事。

「尾聲」所表達的，反倒較「序幕」的高調顯得誠懇、真實，其目的在反映人雖然常慣性的將道德、道義視為處世的圭臬，但真實的本性中弱點的比重卻遠遠超過優點。

從劇首的「人類的最高精神」到劇末的「人性的弱點」之間的種種「綜複雜的情感與不同的人生觀點」即是本劇所探討的主題**「愛」**與**「人的存在價值」**。亦如故事大綱所說：

在決賽中顯現出人類的自私自利及對名利慾望的貪婪，呈現人類依恃存活的虛構與想像世界中的空虛和孤獨；看似無傷大雅的爭鬥，卻是人性的殘酷戰爭⋯⋯。

在劇中包含了男與女、同學與同學、父母與子女、兄與妹，以及人與虛擬人物等種種發生於現代周遭的情感、關係和相互依存的故事；在各種故事之中剖析人與人之間所維繫的因由及微妙的心理轉變，藉以探索人所企求的愛和存在意義與價值。

人，有時自以為某些情感或關係是既定的、恆久的、不會改變的。當這些情感、關係一旦遭遇變數，則否認它的存在，否認它的價值。事實上，自古以來，人們苦心挖掘人生的真理或生命的真諦，是因為一直無法找到適切的答案，可能也沒有真正的答案，人真的能夠做的，也許只能藉著「存在」而各自尋覓其「價值」所在。

在大綱中亦言：

本劇期以「虛擬」解構「真實」。透過角色人物的撞擊以激發劇情的多重性與可能性推演，呈現真實世界、戲中戲，與網路世界交疊的戲劇趣味，探討人性中黑暗的另一面。

劇中大部分的角色皆是以角色扮演參加遊戲的決賽者,因此在戲一開始演員即身兼三個自我(演員本身、飾演的角色、Cosplay的角色)。而其扮演即是虛擬、模仿,在舞台「虛」當中表演「角色中的角色」(Cosplay的表演),即是在虛擬舞台呈現虛擬表演;到後來網路虛擬人物進入現實世界,甚至掌控大局,虛擬與真實難以分辨。

「虛擬」與「真實」,何者為真?在人們越來越依賴網路世界的同時,在種種極速、快閃、戰鬥、快打,瘋狂忘我的術語和不眠不休的擴充遊戲經驗值的當下,真的分得清楚何者是「真實的假象」抑或「虛擬的真實」?所謂的「真實」真的如人們所期待的牢固、不變嗎?人們趨之若鶩的「名利」所帶來的虛榮頭銜或金錢的數字是「真實」嗎?劇中瘋天堂公司所提供決賽冠軍的獎勵是「名」(遊戲代言)與「利」(30%的遊戲股份與紅利),不也如「虛擬」一般不真實?人們所創造出來的虛擬人物,和真實世界的人一樣自私自利、工於心計,佔據了真實世界,瓦解了人們自以為是的真實。

(二)劇情是否合邏輯且具戲劇張力?

此戲有趣的一點是演員當中恰巧有對雙胞胎,因此會以《零——紅蝶》故事的發想,也剛好利用為Cosplay的角色。《零——紅蝶》故事中的天倉姊妹,因為誤入在地圖上消失的階神村之禁地,觸怒怨靈而必須讓雙子中的姊姊掐死妹妹,利用靈魂合一的力量平息怨氣。而在此劇中,轉化成Tiffany和虛擬的妹妹Grace,遊戲的虛擬舞台與階神村禁地之名相同為「虛」,而會鎖住真實的人同時也是虛擬人物的出口則另外取名叫「冥」。

喜歡Cosplay的Grace替Tiffany和自己選的Cosplay角色就是天倉繭、天倉澪兩姊妹,並要求Tiffany參與決賽的表演。Grace的目的是利用《零——紅蝶》故事中姊姊掐死妹妹的情節敷應在Tiffany幼時將妹妹推落山谷的假象,讓Tiffany產生罪惡感,達到讓Tiffany產生補償心理自願走入「冥」的計畫。

為了讓故事脈絡更清楚，以下先介紹與劇情相關也是主角虛擬人物Grace最喜歡的動漫《零──紅蝶》故事：

　　雙胞胎姐姐──天倉繭，和妹妹──天倉澪，因為要搬家，回到小時候一起玩耍的山林裡，結果姐姐因為紅蝶的誘惑，而跟隨紅蝶進入了消失在地圖上的階神村。

　　在古老的階神村，有一禁忌之地，是陰間的入口，稱之為「虛」，「虛」中充滿怨靈及瘴氣。村中自古就相信雙胞胎原本同為一人，而村民相信只要將兩個原本分開的身體合而為一的話，巫女就會產生足以封印「虛」的神力。

　　因此每過一段時間，就必須舉行雙胞胎姐姐殺死妹妹的紅贄祭。而這個祭典正是利用雙胞巫女來封印「虛」的入口。在階神村中只要出現的紅蝶數量一增加就代表黃泉之門即將開啟，而村民也會一個個受瘴氣影響發瘋。所以紅蝶一出現就代表舉行紅贄祭儀式的日子近了。

　　紅贄有分在地面上舉行的「表祭」跟在地下祭壇舉行的「裏祭」，也有雙胞男性的祭典。於儀式中雙胞巫女的姐姐必須親手掐死妹妹，然後再把她的屍體丟入「虛」當中藉以封印。被選為紅贄祭的雙胞胎姊姊為後巫女，妹妹為前巫女，姐姐掐死妹妹的勒痕，會在祭典的最後幻化成紅蝶，飛翔於村莊的周圍。紅蝶是一個個犧牲靈魂的形影，對稱的翅膀，正代表著雙胞胎及用雙手掐死另一人的痕跡。被殺死的前巫女變成紅蝶成為村中的求護神，一隻隻的紅蝶也代表每個儀式後的巫女昇天，能以牠的雙翅開啟天空並召來天明。

　　村子最後的一對雙胞胎巫女──黑澤八重（姐）和黑澤紗重，因為姐姐不忍心殺死妹妹，決定逃跑，但逃跑失敗，妹妹被村人抓回去，並深信姐姐一定會回來救她。但妹妹紗重被村民吊死，村民以為只要妹妹死亡，將屍體丟進「虛」裡，就一樣可以封印「虛」的門，可是因為錯誤的進行儀式，反而將「虛」的門開啟，紗重因為恨，變為怨靈，當「虛」開起時，入口噴出了瘴氣，將整個村子包圍，村子的生物一瞬間

全死亡，並且村子永遠被瘴圍繞，消失在地圖上。

　　之後黑澤雙胞胎因為自己害死全村的人，而感到愧疚，希望找到另一對雙胞胎來完成當初她們逃跑的儀式，繭才會受到紅蝶的誘惑而進入已消失在地圖上的階神村。

　　1−1零──紅蝶，是正戲的起始；Tiffany為了網路虛擬人物Grace而買下你天堂遊戲公司改名瘋天堂遊戲網，並舉辦Cosplay（角色扮演）表演賽【瘋天堂決戰】和全球聯播。她急於和Grace見面，因此在遊戲決賽和節目聯播正式開始之前先進入決賽舞台「虛」，在舞台上聽見Grace敘述《零──紅蝶》的聲音和逝去的媽媽的歌聲，不小心掉入網路機關「冥」之中。

　　將《零──紅蝶》動漫相關情節放在最前面的目的是，在一開始就以此故事提示並製造第一波的懸疑；雖然觀眾未必熟悉此部動漫，但隱約了解故事梗概及雙生子的其中一人與另一人之死有關。觀眾在此場也發現舞台似乎有問題，「冥」之中（或後面）是哪裡？這個穿著和服的人（此時觀眾尚不知她即是Tiffany）會發生何事？

　　1−2冠軍的嚮往，基本上是人物介紹與劇情鋪排，藉由參加決選的七位參賽者陸續到場，勾勒每個角色大概的個性與彼此關係。並安排千葉與欣怡、小彩發生口角，導致後來大家在互相猜忌兇手的合理化。再藉著聊起決賽內容以顯示參賽者對決賽和舞台皆未明究理的狀況，讓觀眾對此決賽發生興趣，也為下一場David主持決賽聯播的解說內容佈樁。

　　1−3決賽開始，是呼應劇名《Live！現場直擊》而存在的，網路遊戲的決賽不僅是賽事公開且現場全球聯播，讓觀眾產生置身於遊戲現場的錯覺，假設觀賞者透過電視網路更接近表演者之感。藉著聯播主持人David向觀眾介紹與解釋決賽的內容、獎項及舞台（「虛」與「冥」）

的特別之處，再經由視訊記者會對答的方式將網路聯播與休息室裝攝攝影機的訊息傳達出來。休息室裝置攝影機的說法增強觀眾看得到舞台前、後所發生事件的狀況合理化，也更貼切劇名《Live！現場直擊》的意義。另外，藉機將遊戲規則向觀眾說明以利劇情進行，也為劇中演至虛擬人物進入現實世界時安琪關閉休息區攝影聯播一事作伏筆。

在David的介紹中，決賽的內容是「找出最適切的『人類最高精神』的答案和網路遊戲最夯的手段『盜取別人寶物』」，美其名是競賽並找出人類最高精神，卻需要虛偽與狡詐以達到目的。獎項是「遊戲代言、高額獎金與紅利」即是人們趨之若鶩的名與利的誘惑。利用攝影機傳達私下偷窺不知情的參賽者的不道德的行為，是現今社會中病態的縮影；在妝點華麗的外表下進行著暴露人性自私自利勾當。

最後，Tiffany（遊戲公司總裁）致詞卻無法到場。目的是連結前面的**1－1零——紅蝶Tiffany**已掉入「冥」的動作，並製造第二個懸疑；這麼重要的場合，總裁為何沒有到場？Tiffany真的是因為「處理公務」而未現身嗎？

2－1誤認 I，阿比誤以為Grace是Tiffany；與**2－3誤認 II** 的狀況則是相反。Grace的出現與阿比第一次誤認，是因Tiffany誤入「冥」之後，讓Grace交換出來的解說。兩次誤認的安排強調網路虛擬人物與真實世界的人極高的相似度，加上由「冥」交換出來的假千葉更顯示其難分真假。接著是男女情感的鋪排，愛與不愛的推延、撮合……。在Jason手臂被刺傷而展開人與人的爭鬥。

2－2千葉的考驗、2－4 Jason的考驗、3－1小乖的考驗、3－3小彩的考驗、3－5阿比的考驗，是決賽者上台表演與接受考驗的結果呈現。凡是進入「虛」的人，都必須接受虛擬人物的考驗，被問及自己不想面對、不想討論的問題。這些問題也許和社會中某些人的經驗有關，只是某部分的抽樣，但皆與本劇主題**「愛」**與**「人的存在價值」**為設計。

千葉的考驗是家庭責任的討論。她不想回南部和哥哥一起經營資源回收場，而想在台北找機會。對她來說，天天和垃圾相處，怎麼比得上光鮮亮麗的台北和眾人所追逐的遊戲代言明星呢？她相信她自己說的「人類的最高精神就是信念、不變的真理」嗎？然而「信念」和「真理」就是逃離家族行業的原因嗎？這是人常常發生的言行不一，自私早已超越了她所想的自以為堅持的「信念」和「真理」。

　　Jason的考驗是缺乏父母之愛的討論。透露Jason幼時為獲得父母的注意而躲在衣櫥三天，父母非但沒有發現，知道後甚至不屑Jason幼稚、無聊的躲藏舉動。父母冷淡的反應讓Jason渴望被注目與被愛。在虛擬人物假欣怡和假Sophie考驗他的一開始，Jason還堂而皇之大談愛的道理：

> 假欣：為什麼覺得「愛」很可貴？
> Jason：如果人類沒有愛，就什麼都不是。
> 假S：你認為你擁有愛嗎？
> Jason：of course！
> 假欣：你憑甚麼認為你擁有愛？
> Jason：因為我愛人人，人人也愛我。
> 假S：那……對你來說，愛是什麼？
> Jason：奉獻和付出！

　　結果在兩人提到衣櫥時，Jason卻被驚嚇、逃之夭夭。

　　小乖的考驗是守舊的父親重男輕女觀念的討論。小乖，為了贏得父親的喜愛不但希望自己是男生，且為了經營藥廠倒閉的父親被安琪收買，伺機盜取別人寶物和陷害別人。她經不起考驗，嚮往在「冥」之中自由扮演男生而掉入「冥」，讓假小乖趁機溜進真實世界。

　　小彩的問題是如何面對心中恐懼的陰影而再度相信人的問題。幼時被綁架而遭受凌虐的記憶讓小彩對人不信任、拒絕人群，也使她產生暴躁、自大、自以為是的防護。當她失去好強的防護衣時，脆弱而不堪一擊，輕易的被逼入「冥」。

在這些場次中安排千葉、小乖、小彩掉入「冥」，讓此三人的虛擬人物到真實世界和現實中的人對比、互動，以產生更多重的衝突與懸疑。而Jason和阿比逃脫各有其安排理由，一來，避免掉入「冥」的角色重複過多，導致真人與虛擬人物的比重相差太多，使劇情過長而無法延伸。二來，Jason的轉變（退出被收買行列及逃離遊戲公司報警處理）可以合理化；而阿比由「冥」帶回聳動消息（虛擬人物搶攻真實世界）而讓劇情順利升起緊張與衝突感。

2－4欣怡寶物失竊，交代欣怡和Jason情感的轉變。欣怡向阿比表白失敗後面對向Sophie示愛不成的Jason，兩人一拍即合，Jason甚至將自己的寶物送給欣怡。為精簡演出時間，這段情節未真正呈現於舞台上，而是藉由兩個女生（欣怡和Sophie）談內心世界的方式表達。這段提示了人對自己情感的了解或忠誠的思考：Jason所說的愛是真實的嗎？還是只想貫徹「我愛人人，人人也愛我」的假象？欣怡的愛為何如此善變？還是在面對關係轉變及利益誘惑之下的權宜之便？

欣怡從Jason處隱約知道遊戲有些古怪，向假千葉問及「虛」和「冥」的狀況，引起假千葉陷害之心。欣怡是首位獲得別人寶物的決賽者，卻也是寶物被盜的第一人，剛才和Sophie聊天還心中竊喜將要成為冠軍，下一刻卻失去自己的寶物，並成為別人下毒的受害者，人生際遇充滿諷刺。

3－2駭客入侵，安排David第二次勸Tiffany不要進入舞台以免不測，逐漸顯示David對Tiffany的關心。而安琪此時建議關掉休息區的網路聯播，美其名是防範他人公司找到任何線索而藉機打擊，其實她已知有虛擬人物到真實世界，唯恐收看網播的觀眾發現異狀才作此建議。事實上，安琪內心自有其他盤算。

因為劇中的建築內區域已裝設攝影機，若有不慎談話內容有曝光之虞，因此這場必須安排室外景，以符合邏輯。本場後段安排Jason與安琪

的談話內容透露安琪的野心，並顯示她對不夠機警大膽、心狠手辣的夥伴不屑一顧，她的狡詐開始慢慢的曝光。

　　4－1混亂的世界，同時顯現真實與虛擬人物共處時的敵我難分混亂狀況。尤其虛擬人物的挑撥、狡辯，讓真實世界的人毫無招架能力。在他們各自分處於A、B兩區休息室時，相對於真實的人的無助與無奈，更顯出虛擬的人的野心與企圖。

　　這裡提出另一種可能，虛擬人物也有好人嗎？假小彩不像其他虛擬人物好強、鬥狠，她是與世無爭的和平者，也許她在被創造時出了問題；如假千葉和假小乖所說「她當機了」，所以行為思想皆與其他虛擬人物不同，卻是真實的人所應有的情操。諷刺的是劇情最後也是經由她而能讓真實的人回到現實世界。

　　4－2David的秘密，這場交代了David和安琪的戀人關係，也透露David和Tiffany同父異母的兄妹關係。這段類似肥皂劇的身世秘密是本劇較八股守舊的一個原因，但劇情的安排需要正、反面人物的推動。

　　安琪不想面對屈於人下的未來所以處心積慮的往上爬，如果David也是存心報復負心的父親對待他的過往，兩人和虛擬人物聯手，則真實的人即無還手餘地，將使劇情膠著。因此，安排David的報復在Tiffany精神異常後而有所改變，暗示人有反省而向善的一面，也強調不可抹滅的親情力量。

　　但安琪早已計畫讓Grace和Tiffany對調身分，以利用虛擬人物的掌控奪取Tiffany的所有。David勸說無效，且被Tiffany上台一事打斷。但他來不及阻止，在4－3Tiffany的考驗中，Tiffany已在舞台「虛」之中和Grace達成交換身分的條件而進入「冥」了。

　　5－1虛擬反撲和5－2Grace的野心，表現出虛擬人物的其他面貌，除了爭取（假千葉）也有愚昧（假小乖）、被動與消極（其他虛擬人

物），但Grace口口聲聲要消除人類無聊的情感包袱：

> Grace：你們人哪！太多情了！太多羈絆與束縛！什麼友情……
> 愛情……還有親情。情感太多什麼事也做不了。沒有進
> 步就是退步！……

Grace一心想建立她所認為的（我們假設的虛擬人物所想的）理想
新世界：

> Grace：這樣……真實的世界會充滿積極、精進、爭取、突破、
> 統一的思想。也就沒有誤會、怨恨、糾葛……那些沒用
> 的狗屁情緒。世界會變得非常、非常有效率，而且——
> 完美！

一如常看到的結局，在虛擬人物篡奪了世界之後，總會再大翻盤；
在**5－3虛實交換**，藉由遊戲遙控器而虛實交換，真實人物重返現實世
界。雖然表明邪不勝正；虛擬人物畢竟不如真實的人，以及人類情感的
召喚力量等，強調了主題**「愛」**與**「人的存在價值」**。

如上述；本劇之主題架構於各種人與人之間的「愛」來描述和凸顯
每個人對自我「存在價值」的思考與判斷。
「愛」是人與生俱有的情感知能，與人交匯、交流，架構出形形色
色的同性與兩性關係。「愛」也是人生中不可或缺的故事元素；人與人
的各類型關係和各類型的「愛」產出各類型的人生故事，而人生即是由
種種「愛」的故事堆疊起來的。這種種人際之間的關係與體會「愛」的
過程是每個人須經歷、面對的人生。因此，學習如何「愛」是人生重要
課題。

然而，時代快速更迭，科技神速發展的當下，人與人之間相處及對「愛」的反應與交流相對笨拙遲鈍。人依靠科技的現象愈趨嚴重，致使人性愈顯孤僻，心靈愈見脆弱。藉科技賴以生存的險象，使科技對人的重要性產生反客為主的變相；科技將從對人之生活的改變〈或改善〉延伸至對生命的變動。科技原本的角色為人類生活便捷的輔助，而人類一旦過度依恃科技，將之視為生存必要條件時，科技的助力即有可能轉變為人類體現生命的阻力。

　　本劇以目前我們所處的生存空間，假設以科技的網路遊戲與實現幻想的Cosplay為人們逃離現實的窗口，抑或將之視為實踐自我的一種儀式，這種過度的依賴行為，將令人們在心靈上或生理上產生更大的空虛與孤獨。劇中的角色，人格虛弱的Tiffany或充滿野心的安琪，或沉迷Cosplay和冀望名利的參賽者，一昧耽溺於虛空的幻想或沉迷於炫目不實的科技，而頓失生活的重心，使人溺於科技洪流所發生的生命形態的變革，將自我封鎖、定位於科技的附屬，卻也失去生命的主導權。

　　人生中本就充滿著困頓與困境，正當身處困境，有些人選擇勇敢面對，由瞭解而學習；有人則選擇逃避，用幻想自我催眠以獲得短暫的喘息，猶忘了最後仍須正視人生中困境的存在與解決問題。勇於面對困境的種種考驗與抉擇，掌控生命的自主權，正是體驗人生的價值所在。

　　因此，生命過程中不可忽視的人本精神；以人為本的生命思考，其要義終究回歸人與生命的本質上。生命的長短，命運的過往，皆在考驗人類對其「存在價值」的發掘以了解生命的真諦。

二、角色分析

　　以下兩個方向為角色分析的重點：

（一）角色個性、特色的設計是否明顯、恰當？

（二）角色之間關係是否能協助劇情張力的發展？

　　由於本劇是共同即興編創，角色個性、特色之設計乃演員與筆者共同討論確定後，再由演員依據所設定的角色背景而完成，原則上依據筆者給予角色特性塑造之需要的幾個問題而寫成各自的角色自傳：

1.家庭背景介紹（包括與誰同住？最親近的家人？家庭發生甚麼重大事件？造成劇本所設定的個性之原因？等等可溯源其個性因由的根本條件。）

2.喜愛的事物／嗜好？為什麼？

3.最愛的人是誰？為什麼？

4.影響最深的人或事？為什麼？

　　筆者希望經由以上問題讓演員對角色了解與認同，期望思考越縝密，則和角色產生更深的情感，相互與轉換之間縫隙會越微小；但成就與否或多寡則全看演員本身了。

　　在演員的角色自傳中大略可見角色輪廓與個性，有的演員寫的細緻一些尚可看到角色特性、個性成因。

　　以下選錄演員的角色自傳：

Tiffany（夏瑋恩　飾演及撰寫）：

　　女性，20歲。有錢的富家女，小時候只是覺得要什麼就有什麼，同學好像也都是這樣，所以並沒有覺得錢是這麼重要。

　　5歲時在山裡玩的時候，妹妹Grace跑的很快並叫我快跟上去，我追不上妹妹，後來在吊橋上，橋突然斷了差點掉下山谷，還好我拉住妹妹，可是當時我們都太小了，身邊也沒有其他人，妹妹為了救我，自己放手掉下山死亡。如果我沒有一定要追上妹妹就好了，或著當時根本不要選擇有吊橋的那條路……。

　　剩自己一個人之後常常聽見父母爭吵，這一定是因為我害

死妹妹才會害爸媽吵架。有一天爸媽一起出門之後就再也沒有回家。多年之後才聽管家說，爸媽是因為在車上爭吵發生車禍身亡的。父母過世以後，爸媽的事業順理成章由我繼承，直到這個時候開始我才知道，原來錢對此時此刻的我是這麼的重要，經營事業之後經過這麼多年商場的你爭我奪，造成我現在的個性更孤僻也不相信別人。

妹妹發生意外之後，一開始我根本不讓任何人接近自己，就在15歲的時候我走在街上想衝向車自殺，有一個哥哥拉住了我，我不知道為什麼他看了我很久，但沒有說什麼話就離開了。回家之後，我發現即將新進的特別助理David就是救了我的那個哥哥，當下我便決定要他當我以後的管家。

在一起相處的時光當中，我也漸漸的走出自己的世界，David從此以後也就成為我最信任的人。可是我還是有個遺憾，就是希望有生之年可以再看見妹妹，所以藉由David認識了工程師安琪，安琪也答應製造Grace，花了非常多的錢去做出一個Grace存在的遊戲環境「虛」，剛開始Grace被製造出來的時候都和我聊的很開心，有一天Grace在遊戲談話中提出希望辦一場遊戲大賽，我當然不多加考慮的就答應了，可是連我也沒想到居然要花上自己所有的錢才能製作，不過每當我覺得灰心的時候，一想到妹妹就覺得一切都是值得的。

最高精神：包容自己所愛的人

人性弱點：害怕面對死亡

Cosplay角色：動漫《零──紅蝶》中的姊姊，天倉繭。雙胞胎中的姊姊，性格較為內向溫順且體弱，對澪非常依賴，年幼時由於為了追趕上澪，不甚失足摔落山腳，造成一腳受傷。具有強大的靈感力，也因

此容易被附身，只要和澪在一起便能保有自己的
意識。

千葉（俞昕辰　飾演及撰寫）：

　　女性，24歲，是個社會新鮮人，個性正直、滿腔熱血、活
潑外向。家境其實並不優渥的千葉，家中有父母親以及大他8歲
的哥哥在雲林經營資源回收場。小時候經常需要幫忙回收場的粗
活，每回在疲憊不堪之餘，家中小小電視機放映出來的卡通對千
葉來說，是小小心靈中帶給自己動力的唯一的希冀。

　　千葉在同學之中顯得獨立安靜，因為很害怕被同學們發現
家境貧寒，更不想讓別人知道自己想要和卡通主角一樣到遠方冒
險、玩樂，但因為不擅交友，小千葉只好將心事都寫在日記本
裡。一日回家後，已經是國中生的小千葉發現自己的日記本不見
了，只好瞞著父母、硬著頭皮跑回學校找，沒想到在教室看到的
不是有錢可以留校晚自習的同學們認真複習，而是同學們一起嘲
笑千葉日記本中種種「遠大的夢想」，一向不太和同學說話的千
葉，為了拿回自己寶貝的日記本，決定挺身而出，和同學們大吵
了一架，同學們也都被千葉突如其來的氣勢嚇到，雖然當下還回
了日記本，但次日以後千葉也成為了同學間的話題人物，並成為
被欺負的「主角」。對於夢想如此被嘲笑，連同被看不起家境清
寒等等的欺侮，千葉並無反抗，只決定讓自己更加認真讀書，離
開這個傷心之地，向所有人證明自己的決心及能力。

　　高中時終於成功考取台北的學校，不了解千葉內心傷害的父
親一直無法認同千葉「逕自拋下家庭」的行徑，母親則看到了千
葉從小到大的努力，默默的瞞著丈夫當掉嫁妝、掏私房錢，為的
就是要讓千葉能到台北好好讀書，在媽媽的不計犧牲的支持下，
千葉滿懷希望的獨自到台北念書，也在台北交到了不少同樣是喜

愛動漫、擁有相同志趣以及夢想的朋友們，終於打開心胸的千葉在台北沒有兒時的負擔，個性逐漸變的開朗、有自信。

　　大學畢業後，千葉憑著自己的能力打拼，現今在台北的日商玩具公司「壽屋」上班，雖然只是一名小職員，但她充滿著熱忱、期待能在台北闖出一片天。千葉默默的決定在台北若不成功就不回家鄉的打算，但其實心中對於無怨無悔一直暗地幫助與鼓勵自己的媽媽放心不下，卻始終沒有回去關心她，再加上千葉的哥哥每年都期盼千葉回老家與父親和解、一起發展家中事業。對現在的千葉來說相當困擾，因為雲林老家是千葉不願面對的過往，雖然曾經同班的同學們也已分道揚鑣、不相往來，但千葉內心仍害怕被以前嘲笑他的同學見到，發現自己仍是個毫無成就的平凡人，而且回去幫忙家務等於被迫放棄曾經堅持已久的台北夢想。

　　千葉也已經習慣在資訊發達的台北獨自生活，在這裡追尋每一次的機會。對許多人來說多雨的台北反而是千葉逃避童年往事的避風港，成為已習慣追趕流行、進出都是便利商店的「宅女」反而是她理想的頭銜，川流不息的繁華台北城就是千葉的冒險樂園。

最高精神：信念、不變的真理。

人性弱點：埋沒真理。

寶物：光劍。

Cosplay角色：電影《星際大戰》的絕地武士。星際大戰中的一種職業，或者說一個團體，以維持銀河光明勢力為己任，並懷有高明的戰鬥技能與高尚的品德，肩負維護和平正義的使命。絕地武士是一群有著非凡天賦的人，其宗旨是認識和使用「原力」（Force）。訓練有素的絕地可以使用無所不在的

「原力」移動物體，控制他人的思想甚至預測未來。由於他們可以預測到將要發生的事情，所以絕地武士有著非凡的格鬥能力。

小乖（吳品慧　飾演及撰寫）：

　　女性，19歲。個性霸道，積極，自以為是，大膽，聰明，喜歡耍心機、搞破壞。父親是藥品進口公司的總裁、母親是理事，父母忙碌，從小就被送去學很多才藝，讓我成為模範好寶寶，因此有點驕傲，對事情都有自己的一番看法。

　　我的爸媽感情好像沒有很好，在眾人面前他們會手挽著手、出雙入對的，可是在家裡的時候他們總是冷言冷語的，我問過媽媽這是怎麼一回事，她只說了「小孩子不用管這麼多」。我跟他們的感情也沒有很好，總覺得對他們來說我也是他們的下屬之一。

　　從小爸爸就很嚴格，在我面前幾乎都不笑的，可是對別人都嘻嘻哈哈的，大家都說爸爸是大好人。其實爸爸偶爾也是會對我很溫柔，不過講到最後他就會說：「如果你是男孩就好了」，然後嘆口氣就離開了。似乎因為這樣爸爸不太喜歡我，不過我會努力達到他的要求，討他歡心。

　　爸爸最討厭我哭了，自從有一次他大發脾氣後，我再也沒有在任何人面前流淚。他也不喜歡我穿裙子，現在我一件裙子也沒有。他希望我是大力士，我現在可以自己搬很重的東西。我知道其實他是關心我的，晚上他會到我房間幫我蓋被子，太晚回家他會請人幫我準備宵夜，我參加魔鬼訓練營，他會安插人員保護我，只是每次他都會大嘆氣。

　　我也很希望自己是男生呀，這樣爸爸一定會常常對我笑的，媽媽也會很開心，這樣他們就不會常吵架了吧！

　　媽媽對我來說感覺好遙遠，她用她自己的方式對我好，就是不斷的拿錢給我花，每次都說要陪我去逛街、一起去上yoga課，

沒有一次實現過的。不過有一次媽媽喝多了，她跟我說她覺得很對不起我，她不能再生一個弟弟陪我玩。我覺得是爸媽真的很想要一個兒子吧！

我有一個表哥，他是姑姑的兒子，從小他就對我很好，會跟我一起玩，教我打棒球、教我游泳，我們一起比賽跑步，不過我還是最喜歡跟表哥一起看海賊王，表哥最喜歡魯夫了，他說他也要朝他的夢想前進不管有多艱辛。表哥現在在爸爸公司當業務經理，希望我趕快畢業就可以跟表哥一起工作了。表哥是影響最深的人，爸爸好像很喜歡他，總是有說有笑的，常常送禮物給他，於是我就把表哥當我的榜樣，我想要是我跟表哥一樣厲害的話，爸爸就會愛我了吧！

最愛的人是爸爸，我知道他其實也是愛我的，只可惜我不是男生，所以他很失望，我會盡全力達到他的希望，我愛他，我願意為他付出一切。我會努力的，兒子可以做到的一切，女兒也可以做到。

參加cosplay比賽原因是爸爸沉迷賭博，藥廠因而倒閉，出現問題，贏得比賽可以挽救爸爸的財務狀況，為了幫助爸爸而出賽。

最高精神：不求回報的付出。

人性弱點：貪婪而受不了誘惑。

寶物：夾腳拖鞋。

Cosplay角色：動漫《海賊王》的魯夫。男，17歲。綽號草帽小子。身份是船長，夢想成為海賊王。被懸賞金：1,000,000,000貝里。使用的武術是橡皮的身體。優點是自信、坦率、誠實、運氣好。能夠了解別人心中的想法，可以無條件地為同伴出生入死，

是一個可靠的船長。缺點：食量過大、衝動、單純、頑固、遲鈍、無知、善忘及愚蠢。

陳欣怡（欣怡）（徐卉君　飾演及撰寫）：

　　女性，23歲。個性活潑、大方，認為對就是對、錯就是錯，佔有欲極強，沒安全感。家境小康，父母親為童軍教練，常常帶團外出露營。我一直覺得我失去了甚麼，可是我不清楚，我對小時候的印象很模糊，媽媽說我小時候發了一場高燒，所以腦袋燒壞了！我很想相信媽媽說的話，但事實的結果似乎沒那麼單純；我常常會夢到一個人，她是個很漂亮的人，她跟我一樣留了一頭長髮，臉上帶著淡淡的微笑，我喜歡跟她說話，她會靜靜的聽我說，然後突然很沒形象的大笑，那個大笑的樣子總覺得很熟悉，是我，我大笑的樣子跟她好像，我跟她感覺很相像。

　　我懷疑她才是我親生母親吧？不過這不太可能！因為我後來發現我外婆家有一本相簿，她是我爸爸的妹妹，可是沒有人跟我說她去哪裡了，又為什麼我會夢到她。她們不願意我提到她，每次大家都會很嚴厲的阻止我問到她，隨後卻用一種很哀傷的神情看著我。我試過自己在夢裡問她，我有點後悔，因為她從此就消失了！少了一個可以聽我心事的人真的很難過，我很喜歡她的笑聲！而且我一直好想跟她聊阿比。

　　阿比是我的高中同學，我一直到現在都好喜歡的人。我想我真正歡上他的原因，是他不經意流露出的憂鬱眼神吧！他一直都很喜歡交朋友，愛熱鬧，可是在人群中，他又好像很孤獨，天啊！這樣性格的人，實在是太讓我心動了！可是，我不敢跟他告白。我，其實有時候很沒有自信，我好怕告白後就失去他了，真的真的好怕。為了繼續玩COS，也為了跟在阿比左右，所以欣怡學化妝，畢業後考取化妝師執照，目前已是業界有名的化妝師。

人類最高精神：追求的勇氣

人性的弱點：無法面對失去

寶物：巴比特call機

Cosplay角色：動漫《玩偶遊戲》的倉田紗南，女，14歲。個性
活潑開朗、見義勇為、少根筋。母親為小說家，
父親不明，有一個保鏢司機以及三個死黨，從五
歲便加入向日葵兒童劇團。後發現自己原來是個
孤兒一度消沉，但很快她便振作起來，喜歡的人
是死黨之一羽山秋人。

Sophie（陳依帆　飾演及撰寫）：

　　女性，17歲，個性樂觀、追求完美、開朗、有一點任性(溫
室裡的花朵)。從小和妹妹一起在美國長大，16歲回到台灣。父
親在美國賭城開賭場，母親是服裝設計師，所以受母親的影響對
服裝很有興趣。回到台灣後，在美容院認識阿比，因為喜歡他，
所以為了追求他而參加比賽。

人類最高精神：永不放棄

人性的弱點：沒有目標、浪費生命

寶物：項鍊

Cosplay角色：動漫《愛似百匯》的龜山風呼（小風），高中一
年級生。156公分，44公斤，A型。10月20日出
生。是個開朗活潑的女孩，很喜歡跟小孩玩。百
變的髮型是她特徵之一。

Jason（蔡岳廷　飾演及撰寫）：

　　男性，19歲，獨生子。個性外向、活潑、自信、愛現。喜歡
hiphop、表演、交朋友。父母為電子董事長和總經理。

Jason的媽媽在美國生下他，之後不久就回台灣工作了。Jason從小就跟奶奶兩人一起住在美國，爺爺則在Jason出生前就已經車禍過世。奶奶很疼他，他也很喜歡奶奶。

　　小學時，奶奶每天都會步行接送Jason上下學，也會帶著Jason到處去玩，不過Jason也很期待某天可以見到他的父母。

　　一直到小學四年級的某天，奶奶去做健康檢查時發現得了癌症，必須長期住在醫院裡，Jason父母不得不把Jason接回台灣繼續讀書。父母因事業大，工作繁忙，常常忽略Jason，也沒有空跟Jason相處，父母的角色對他來說只提供了物質的需求。有一次，Jason為了想要引起注意，獨自躲在家中的衣櫥裡三天，不料，父母竟然完全沒有發現Jason失蹤了！失望透頂的他認為父母根本不愛他，於是他認為就算只有一個人也能過的很好，也因此關閉了心房，獨自成長。

人類最高精神：love。

人性弱點：自私而自圓其說。

寶物：領帶

Cosplay角色：美國影歌星Michael Jackson

薛彩（小彩）（王韻潔　飾演及撰寫）：

　　女性，17歲，目前就讀景美女中，大家都叫我小彩，是個獨生女。爸媽從事直銷的工作（目前是藍鑽階級）所以家境不錯，從小到大都不愁吃不愁穿。

　　我爸媽時常因工作繁忙而無法陪伴我，我總是乖乖的聽話呆在家裡等待他們回家，個性內向、害羞，在學校很難交到朋友，有時候還會被其他同學欺負，我總是默默不吭聲，其實心裡很難過，也很寂寞，更是孤獨。

　　我心中埋藏著一段恐怖的回憶，八歲那年我被綁架了！爸媽

因擋人財路外加業績又做的太好，被同行盯上而綁架我，並且勒索來警告我爸媽，我被關在一個很髒亂的郊外空屋裡，每天過著只有黑暗的世界，夜裡傳來風呼嘯的聲音，天亮時也只有一點微光照射進來，不知何時有下一餐更不知道是否能平安出去，不時聽到他們對著電話大聲咆哮著：「給你兩天時間帶著現金2千萬來救你女兒，否則你再也別想見到她」。經過幾番折騰，順利被救出後，爸媽都辭去工作一心一意要補補對我心中造成的傷害和無法陪伴我內心的孤獨。一天一天長大，我個性大變，我總是用很兇態度對待別人，其實是不想輕易讓別人接近我，我想要很堅強只為保護我自己，不要再被別人欺負，沒人知道我想什麼，更沒人了解我，現在爸媽對我很好，每天都陪在我身邊，我很愛他們，心中卻也有一點恨他們，要是能再早一點這樣陪我，我就不會被綁架了。

　　對於我來說我沒有什麼偉大的夢想，有一天我從西門町捷運六號出口出來被牆上正在播放的韓國MV吸引住，《BoA》寶兒！那個人好酷唷！我被她超酷的外表和她堅強的心吸引住，我好崇拜她好想變成她，於是我參加了Cosplay角色扮演比賽，經過海選，過關斬將順利進入決賽。

人類最高精神：戰勝一切

人性的弱點：膽怯、無法勇往直前

寶物：戒指

Cosplay**角色**：韓國女藝人「寶兒」《BoA》。13歲的奇蹟，天生就具有明星氣質的寶兒，從第一張專輯發行時起就一直是眾人關注的焦點，這在SM的藝人中實在是不多見的。

　　　　　　其實寶兒在出道前大家就認識她，她只有13歲時在韓國就已經人人皆知，小小年紀就兼備出眾的

歌唱實力、舞蹈實力，不愧是韓國最有潛力的
歌手。

阿比（黃于庭　飾演及撰寫）：

　　不知道父母是誰，在孤兒院裡長大，但從來沒有一句怨言，
是個開朗活潑的孩子。在孤兒院裡生活很辛苦，但總是個能棲身
的地方。院裡的孩子們都是自己最親密的依靠，看著同伴一個
個離開孤兒院，被新的父母領養，即使表面上和朋友開心揮手道
別，其實孤獨和空虛一道道在心裡留下了傷痕。內心從一開始的
痛苦，也慢慢轉變成了習慣。從小在這樣的環境中長大，也建立
了自己的獨立與堅強。

　　國中的時候就開始打工，在這段叛逆期中，不慎結交了壞朋
友，在外面打架鬧事，進出少年感化院不知幾次，還好當時孤兒
院的院長不離不棄，她相信這個孩子擁有善良的本性，終於將我
導入正途，並且幫助我完成學業，鼓勵我學習一技之長，就這樣
我一邊在美髮院裡當學徒，一邊就讀夜間部，總算是完成了高中
學業，也認識了好友欣怡。

　　一開始選擇進入職場，將自己所學發揮，為了能更精進自己，
努力的將自己早已忘光的書本，重新研讀，最後終於考上了心中
的大學，我才真正的體驗到校園生活的美好。大學畢業後，和朋
友們集資，一起開了人生第一間自己的美髮店，經過了幾年的時
間，也在業界中慢慢的闖出名氣，成了能獨當一面的設計師。

人類最高精神：生存的毅力
人性的弱點：無法忍受孤獨
寶物：剃刀
Cosplay角色：電影《瘋狂理髮師》陶德理髮師（強尼戴普飾
　　　　　　　　演）。班哲明巴克被誣陷遭囚禁15年，返回倫敦

後誓言報復，他的新身份是史威尼陶德。他回到以前的理髮院，以利他觀察托賓法官的一舉一動。這位法官就是之前為了搶走他美麗的老婆露西，以捏造的罪名陷害他，並奪去他可愛女兒的監護權。史威尼陶德一心只想要復仇，想要傷害他身邊所有的人，破壞所有的一切……。

Grace虛擬人物（夏瑋恩　飾演及撰寫，）：

我是安琪依照Tiffany模樣創造出來的網路虛擬人物，應該是20歲的女孩吧！大家都叫我Grace，家境富裕，母親是日本富商的女兒，父親從事貿易，但，他們都死了，不存在了。真實世界中，我有一位姊姊Tiffany，5歲時和真的Grace到郊外的別墅，在山裡玩的時候，真的Grace不幸掉入懸崖去世。

由於姊姊太過於思念她，就請安琪創造一個Grace，所以，我存在於虛擬的空間裡。姊姊很喜歡我，不管我跟姊姊要求什麼，她從來都不會拒絕，應該是說她也沒有理由拒絕，Tiffany霸佔了爸爸媽媽的關心和疼愛，還有一切財產。況且只要有錢，沒有什麼是辦不到的。

我真的很不喜歡這個地方，永遠都在等待，我想到真實世界，我要到現實生活中，成為真正的「人」。安琪說我可以取代姊姊，只要和她合作，這或許是個不錯的交易。

人類最高精神：只要有錢，沒有什麼是辦不到的
人性的弱點：以種種情感作為藉口，而實際上卻常常做無情的事
Cosplay角色：動漫遊戲《零——紅蝶》的天倉澪，15歲。雙胞胎中的妹妹，個性較姊姊繭活潑。靈感力比較弱，但是只要和繭有接觸，就可以看到不該看的東西。在姐妹倆誤入鬼村之後，澪拿起照相機獨

自一人尋找著失蹤的姊姊，在階神村的探尋過程中不斷遭遇到怨靈的死亡攻擊。

安琪（柯葳　飾演及撰寫）：

女性，22歲，電腦程式設計師，David的女朋友。父母雙亡，有一個大她6歲的哥哥。常將事情隱忍在心裡，不輕易說出心裡話，平時是個獨立、開朗的人，惟獨對哥哥非常依賴，最愛她的哥哥。

國小時，爸爸因經商失敗，公司倒閉，無法還跟銀行借的錢而開始酗酒、過著漫無目的的生活。爸爸把家裡的錢花完並拿走媽媽的私房錢後離家出走，過了三個月又回來向媽媽要錢，媽媽拿不出錢來，盛怒之下的爸爸竟在我和哥哥面前打死媽媽，頭也不回的離開。兩星期後，爸爸被發現在懸崖下已氣絕多日。

雙親過世後，便跟著阿姨，與表弟、妹們一起生活，家裡突然多了兩張吃飯的嘴，姨丈非常不高興，動不動就不分青紅皂白責罵、懲罰我們兩兄妹。阿姨因為工作常常不在家，對於我和哥哥也沒多注意。哥哥高中時就開時打工，白天上課，晚上上班，大學畢業後又兼了好幾份工作，就是為了讓我有更好的環境，不要因為住在別人屋簷下而被看不起。

終於，哥哥在去年的提案被上司賞識，升遷當了經理，買了新房子。我也經由David的介紹到Tiffany公司任職，幫Tiffany設計Grace的互動遊戲得到Tiffany信任。沒想到好景不常，因為長期處於壓力之下，身心俱疲的哥哥終於病倒了，重擔頓時落在我肩上。為了讓哥哥安心養病，必須籌出一大筆錢，讓哥哥到國外接受治療，而且必須讓這個願望快些達成，以免耽誤哥哥的病情。

David也是窮人家的孩子，沒有那麼多錢，我要如何才能快速變為有錢人？Tiffany可以幫我嗎？還是Grace？如果……

David王（馮康揚　飾演筆者撰寫）：

David Wang，王大衛，32歲，Tiffany同父異母的哥哥。David的父親在三十多年前與David媽媽交往，未婚生下David。後來因為認識日本富商的女兒而娶了Tiffany的母親，拋棄David母子。

David媽媽為了成全David父親的婚姻絕口不提以前的事，直到十年前病重臨終前才將David身世告訴他。當時，大學畢業的David來找父親，他仍然不願意與David相認，並且在同業間封鎖、打擊David，唯恐自己婚前生子的事傳到Tiffany母親的家族中，而破壞他了現有的一切。

之後，David一直嘗試和父親連絡未果，常在父親家門口徘徊而多次遇見Tiffany母親。有一天，David將此事告訴Tiffany母親，未料，引起Tiffany母親與父親的爭執而車禍喪生。

父親車禍往生後，所有產業由Tiffany繼承，David則伺機進入公司。David在一次巧合之中救了Tiffany免於車禍，因此進入公司後很快的得到Tiffany的信賴。一心想報復的David將安琪引進公司共同進行報復的計畫，五年來，David快速的升遷，Tiffany卻變得越來越失魂落魄。日子愈久，讓David愈覺得愧對於Tiffany和她的媽媽，畢竟，在世上Tiffany是他唯一的親人了。

筆者對各角色與角色關係之分析，分成真實世界人物與虛擬人物兩部分：

真實人物

在劇中是個悲劇人物的Tiffany，自幼失去妹妹Grace，到後來父母車禍死亡，因頓失所有親人而心神崩潰，被封鎖於自責和愧疚之中。她一直否定自己的存在價值，躲避人群、逃避現實，只能在網路世界中尋找慰藉甚至再造Grace，並以Grace的喜怒為生存依據，甚至不惜砸下重

金舉辦網路遊戲，只為了能和Grace在虛擬世界中相聚。最終，她仍需拋開虛擬的親情回歸現實，重新面對失去與死亡的生命軌跡。

安琪與Grace、Tiffany三人，是主僕的三角關係，生存空間依附在彼此的指令之間。出身寒微的安琪，極力往上爬，與David的關係既是男女朋友更是一起串謀報復的「事業共同體」。安琪處心積慮想以Grace替代Tiffany，掌控Grace並和身為公司總管的David共同擁有Tiffany的一切。她以名利為其存在價值，卻敗給虛擬人物的野心。

David為了報復對他母親負心的父親，即便父親車禍死亡，仍將怨恨轉移在同父異母的妹妹Tiffany身上，夥同安琪設計網路虛擬的Grace，致使Tiffany精神失常。但在Tiffany真的身歷險境時，卻決定放棄報復救回Tiffany，顯現人類的良心與親情的力量仍是存在的。

欣怡是阿比高中同學，Sophie是阿比美髮工作室的客人，兩人為了愛也為了冠軍的名利拉攏阿比，後因Jason的加入由三角變為四角戀愛。欣怡表白失敗、知難而退且牽涉利益的選擇Jason，Sophie到頭來人財兩空。呈現時下部分年輕人迅速易變的愛情觀。在欣怡向阿比表白時，阿比說：「人往往總是只看外表的假象……卻很少思考別人的內在……」，而自己面對假小彩時，也以這句話評判自己，卻未發現假小彩是虛擬人物。這是人類粗心的本性，也是人類自認聰明的謬誤。

千葉相信「信念和不變的真理」，卻逃避南部家鄉資源回收的工作在台北找機會，她的信念很容易的在遊戲中被虛擬人物擊碎，被逼入網路世界無路可出。在「冥」之中，她幫助阿比逃脫「冥」，讓現實世界知道虛擬人物侵入的事實，起碼保留部分「不變的真理」的存在意義。

小乖，是受傳統束縛的犧牲品，在父親重男輕女的觀念下，小乖失去了自我，以父親的喜怒為依歸，甚至為了挽救父親倒閉的藥廠而被安琪收買，執行不合法勾當。一心想變為男生的她，強烈的崇拜雄性而選擇動漫《海賊王》中的男性角色「魯夫」，更期待轉換性別以換取父親的喜愛，因此輕易的在「虛」之中相信虛擬的考驗者的慫恿而被拉入「冥」。

薛彩（小彩），一個過度自我保護的弱者，外表凶狠、好鬥，內心卻膽小、怯懦、畏縮、逃避，成因源自其八歲被綁架的記憶；孤獨的恐懼、飢餓的摧殘、生命與未來的黑暗，甚至身心的凌虐所致。小彩一角，設定與虛擬人物假小彩的個性反差最為明顯，以突顯真實的小彩反不如虛擬的小彩更具人性之對比。

虛擬人物

虛擬的Grace，具精明、幹練、陰狠、耍心機等，有思考性及了解和玩弄人性弱點的本事，在劇中可說是最具人類特質的虛擬人物。與Tiffany的姊妹關係或者不如她與安琪的關係，因為安琪是創造她的人，是Grace的存在依據。虛擬人物具有慾望、效率與無情，卻很難模擬或相信人的情感，也不甘被掌控。後來，充滿野心的Grace背叛安琪，搶奪真實世界，是自稱為「創造者」的人類的一大反諷。但她仍需依賴David換取Tiffany身分，最終敗在人類情感的召喚力量。

假千葉是機伶、狡詐的代表，算是Grace得力助手。假小乖時而奸詐時而白目，是諂媚拍馬屁的應聲蟲，兩人形成有趣的對比。他們在真實世界中極盡破壞之能事；盜寶、陷害、嫁禍、爭奪……諷刺其創造者「人」的黑暗面之翻版，兩人的對談讓對白、劇情推展較有趣味與變化。

與上述兩人截然不同的是假小彩；無視於人世間的名利、地位，卻對真實的人具有同情心與好奇心。最後，她願意犧牲到真實世界的機會，回到封閉的「冥」之中，將遊戲遙控器交給Tiffany，讓虛實世界交換。以虛擬世界而言，她是設計失敗的產物；以真實世界而論，她卻比真實的人更具有「人」的「愛」與「存在價值」。

本劇主題為「愛」與自我「存在價值」的思考與判斷。因此，角色人物的設計則因應主題而有所強調。

「人」，由於與生俱來的情感及對情感的感知、體會與付出，形成人與人之間各種「愛」的交流。彼此間「愛」的交匯力量的強與弱、多或少，構成人世間萬般不同的處境，這種種處境即是人須經歷、面對而考驗著不同人生。劇中角色：Tiffany對死去的妹妹的愛轉化為對虛擬人物Grace的依賴；Jason對父母之愛的渴望而絕望；小乖冀求父親認同其性別的愛而無所適從；阿比對兩性之愛的模糊想像；或小彩因為懼怕而對朋友之愛的封閉等等，當他們面對「愛」被誇飾或扭曲解釋時，則很有可能成為負擔與壓力，這種壓力來自於沒有透徹理解「愛」的真義。一旦迷惑於人云亦云的「愛」的方式，將表面的付出視為當然的「愛」的表現，即造成「愛」的交流產生阻滯。因此，學習如何「愛」是人生重要課題，也成為本劇角色被書寫與描繪的重點。

　　另，「人」，自出生即被告知、要求或自我期許創造不凡，把名利或成就的不凡做為人生最高目標，自認為富貴、聲名即為其「存在價值」，所以在人世間常見被訓練為唱高調的自命不凡者。然而，人生際遇絕大多數皆為平凡。人，必須經由困難與挫折去學習循環不已的「平常」，面對不想承認的「平凡」。智者，於平常中找到自我與專才，加上機會、努力而成為不凡。愚者，於平常中習慣平凡、保守而平庸一般；更甚者，自以為是的愚昧，經歷萬難仍逃脫不了充斥周遭、揮之不去的庸庸碌碌。

　　但，無論如何的一生，皆有其存在價值，其價值非端賴於一生成就，而在各種不同的生命過程中學習與體現其價值所在。因此，本劇中的參賽者，從劇首高喊人類最高精神開始，歷經決賽過程中人與人的爭鬥，到被虛擬人物篡奪人生即將消失於人世間，人由災難中醒來，終於學習和瞭解人性的弱點。

　　然而，本劇並非要凸顯最高精神高不可攀；也並非預告人將困頓於人性弱點而無所適從、無路可出，而是藉劇中的事件，呈現每個角色〈或者每個人〉對「愛」的體會與心路歷程，以及如何調適對人生的期望等等來表示人世間種種處境，即便是充滿弱點的人類，如何面對困

頓、學習自我調整走出困境，理解生命的歷程，以實踐每個人的「存在價值」。

三、舞台藝術構思

此劇的故事並不複雜，以較簡約的寫實風格呈現，但在角色進入網路遊戲的舞台之際則偏向象徵風格，以避免無法逼真的尷尬。舞台相關藝術的構思與實踐如下：

（一）舞台

舞台上的「虛」和「冥」是身為導演者必須強調的重要意象；以《零——紅蝶》故事中地獄怨靈出入口「虛」為虛擬舞台之名，象徵名利或虛擬空間的虛無、虛妄，而另以「冥」代表虛實交換的出入之處，象徵被鎖入「冥」則猶如靈魂禁錮於地獄之內，無以翻身。

筆者對「冥」的要求是以寬形鬆緊帶繃滿的屏風，讓進出「冥」的角色便於表現。相對於其他舞台藝術的需求，「冥」的舞臺空間上有較多的限制。為利於人物之間關係的建立或劇情推展的需要、空間、場景的變換與調動，令表演空間的區隔更具變化並相互環扣，以使劇情的進行符合邏輯等等原因，必須含括A、B、C休息區、網路遊戲的虛擬舞台和建築外的休憩區等五個空間。但面對較小的劇場，筆者在舞台平面圖的設計（Ground Plan）煞費腦筋。狹小空間需成立五個舞臺區塊，對舞台設計來說也是一項挑戰。曾考慮將黑箱型劇場以斜式、橫式的舞台，或將觀眾至於中心的環繞式；最終因劇場屬窄長型，而仍採直式設置，但將A、B、C休息區以重疊方式處理。

舞台設計則將「冥」以不規則六邊形的屏風，加上可前後移動的手動機械控制，增加其詭異、恐怖感。而「虛」的設計為地面正六角形，舞台上方則是不規則六邊形，強調其看似正常實際詭譎的異樣空間。

（二）服裝

本劇在構思初期會以Cosplay為內容，主要原因之一是Cosplay的活動在年輕學子間佔有話題空間，且本班有數位同學於校外常參加角色扮演，可以利用及玩味。其二是角色扮演的內容，讓服裝設計的同學可有較大發揮空間。因此，服裝方面，基本上以演員所選的Cosplay角色為設計依據而延伸。但Tiffany和Grace的服裝，筆者則建議穿日本和服；雖與《零──紅蝶》的天倉姊妹（穿著現代服裝）不同，但在動漫故事中階神村的最後一對雙子巫女黑澤姊妹則是古代人物，正在尋找下一對雙子巫女，而找到天倉姊妹。在本劇中，Grace將Tiffany和死去的Grace當成雙子巫女的命運看待，兩人的母親又是日本人，因此穿和服另有一番象徵和意義。

另外，在劇中人物的真實與虛擬角色轉換上，必須具有明確但不過分顯眼的區別，筆者與服裝設計在此區別方式討論與週折許久，從化妝、造型、材質、色調上否定許多構想，最後定案：凡虛擬人物皆在頸間與雙手腕上繫上約兩公分寬黑色亮光長絲帶，讓觀眾有所分別與了解。

（三）多媒體

是與劇情相關且重要的媒介，藉由多媒體影像的轉述，呈現Grace捏造姊姊推妹妹掉下山谷的假象，以讓Tiffany掉入或走入「冥」的理由，和真實狀況（五歲時妹妹掉落山谷，姊姊奮力拉住，妹妹不希望兩人一起跌下山谷而要求姊姊放手）的重播（Tiffany最終勇於面對死亡真相的回憶）。本來期望自行拍攝影像，但是因危險內容而做罷，以動漫影像剪接替代，甚為可惜。

（四）音樂

本劇中除了學生自行編創的主題或背景音樂外，另有一段樂曲與多媒體同樣重要：日本童謠「秘密的話」。歌的內容是描述小嬰孩和媽媽說悄悄話的童稚情感和語言。劇中僅用了第一段，歌詞中譯本是：

> 秘密的、秘密的、秘密的話，如此如此……
> 笑嘻嘻、微笑的，母親啊……
> 在耳邊、悄悄的，如此如此……
> 小嬰孩的願望……聽聽吧！

筆者於年幼時聽到此歌之後，對母親和小孩親暱情感有了許多想像，印象深刻。因此，將故事主角Tiffany的母親寫為日本富商女兒；Tiffany和妹妹Grace從小聽母親唱童謠「秘密的話」，度過愉悅的童年時光，直至Grace五歲時掉下山谷……。所以，「秘密的話」是連結Tiffany、Grace和母親的重要信息與依據。當Tiffany在網路遊戲的「虛」之中尋找Grace時，會聽到母親唱著「秘密的話」，又聽到Grace的呼喊，隨之掉入「冥」，是自然而然的貼切了。

以下節錄為各設計概念摘要：

舞台設計概念（蔡馥齊）

在虛擬的遊戲中確實存在著某種東西，緊抓住人們內心最深沉的欲望，在真實世界中往往存在的都是人最不想面對的，而人總是想在虛擬中找到什麼，因此在現實中沉溺於虛幻的事物。演出中，實際存在的舞臺用單純的色彩和形狀建構，虛擬的遊戲世界則用色光和線條表達那似真非真的空間。

服裝設計概念（陳芃諭）

　　將忠實呈現動漫及電影中的角色造型及服裝，並加入一些設計創意，將Cosplay造型注入戲劇元素，以此表達人物個性以及角色外型，豐富舞台視覺。

燈光設計概念（李昀宸）

　　主舞台「虛」以藍調作為主要畫面，加上電腦燈輔助比賽場地效果。休息區則以綠色調強化視覺效果，而動漫部分，如《零──紅蝶》相關人物則以紅色為主調，其他角色扮演亦將以人物為設計基準，找出其適當色光。

音樂設計概念（鍾濱嶽、方澄意、王舜弘）

　　偏自由曲風（Free style）。虛、實空間的氛圍表達，期以創造不同的聽覺與感受，嘗試融合更多元的音樂，豐富本劇之音樂性。

平面設計概念（巫仕婷）

　　劇情徘徊在虛、實與冥之間，演員們在「虛」面對真實人性，所以用數位亂碼的方式，加上亮綠色營造虛擬與懸疑的感覺，暗色的背景則代表戲中錯綜複雜的人性黑暗面。

四、排演技巧

　　本劇的排演技巧重點在共同即興編創劇本與演員表演層次的提升與融合。

與一般共同即興編創的模式差不多，先與演員討論劇本大綱，但經由全班（製作群）決議完成後擬定分場大綱，再以各場次大綱內容為目標進行即興編創。

　　由於演員非專業及表演科系學生，表演訓練確實不足，對他們而言即興表演是非常困難的。尤其，各角色的設定與其本身的個性、特色差異太大。因此，只能依循往例，在有限時間給予基礎表演訓練，以及在排演前先進行一些即興表演的練習，一方面磨合演員彼此間的熟悉度與合作默契，一方面消除演員對即興表演的恐懼感。即興表演的訓練中，同一情境的表演內容，有時讓不同演員試演，相互觀察與模擬，可更快速達到了解彼此表達與詮釋方式的目的，但必須於各訓練活動結束後，清楚解析各個演員呈現方法與效果，以免一味模仿落入窠臼。

　　此劇演員除扮演劇中角色外，大部分還兼具Cosplay角色，因此讓演員各自選擇其熟悉度較高之動漫或電影角色以及該角色之才藝表演較為恰當。由於考慮劇情長度，才藝表演部份亦依演員意願選擇加入，結果有五位角色（千葉、Jason、小彩、阿比、小乖）上台秀Cosplay角色才藝，而未上台之決賽者（欣怡、Sophie）則安排其寶物在上台前已被盜、免於上台，以符合劇情邏輯。

　　在排演時，由於舞台過小，走位特別困難，尤其在舞台被切分成過小的區塊後，每一區表演空間皆顯得窄小和擁擠，特別是A、B兩區休息室，因此藉用燈光將區位擴大一些（擴展至平台旁一、二步之範圍），讓演員的走位、移動稍微自由些。而在C休息室的場景，雖區塊已跨越中間的舞台和兩側A、B休息室，但因人物眾多，角色情緒又較激烈衝突，走位過少則更顯呆板，故演員須隨時警惕，造成表演壓力。

　　本劇的演員分飾角色較多，是表演技巧的挑戰，但由於排演時間每週一次（4堂課），以及共同即興編創的壓力下，表演技巧的掌控本已較難進步與發揮。在演員沒有全員到齊時，則嚴重影響工作進度，而編創速度緩慢、排練效果不彰，亦引起其他演員焦慮不安，表演層次的提

升與融合效果未如期望。尤其David一角,原先飾演的演員因非本(編導演)組成員,幾乎無法參與排練,而允諾將於演出前一個半月全力加入排練又遭跳票,演出面臨喊卡的狀況,令演員、製作群及筆者憂心忡忡。幸而於開演前兩週找到代打演員,結束一場惡夢。

本劇的內容設定和角色多層次的要求,對非專業演員而言過於艱難,造成表演較難呈現所期待之效果,為能達成教學與實務演練上意義,未來應將製作與排練時間延長,或採用現成劇本,減少編劇費時之弊。將心力置於劇本分析與討論、排演和舞台設計、製作的協調與溝通,讓學生得以藉更完整的製作經驗,從中得到工作技巧與方法的活化與轉變,達到從「做」中「學」的實務之效。

五、編導工作紀錄與檢討

工作紀錄

※ 98年9月18日起至10月15日

◆ 演員肢體訓練、即興表演訓練及演出內容、元素討論。

◆ 故事架構先訂出簡單場景和條件:

1.Cosplay的競賽。

2.賽前參與者的鉤心鬥角、互別苗頭。

3.演員設計角色家世背景、個性、動漫角色、表演之才藝、參賽目的。

4.演員各自寫出角色之獨白(於劇中是當時機使用)。

◆ 角色設計開始後,每個人對自己所設計角色或動漫角色開始變動,有的因個性不夠突出、有的則因動漫角色不夠衝擊力,因而修正。因劇情架構仍在整理,因此演員角色更改彈性仍大。

◆ 故事大綱構想，初稿出。暫定：角色進入網路場景、影片和舞台（休息室）劇情交替演出。

◆ 著手鋪陳劇情，整理戲劇動線的可能和發展。

◆ 因女性演員過多，加入一位非編導組同學劉彥廷參與演出，飾演David。

◆ 另加入一位非編導組同學柯葳參與演出，因其熱誠表示非常希望擔任演員，安排另一真人角色「安琪」。

※ 98年10月23日（星期五）

◆ 演員中雙胞胎姊妹安排在劇中被誤認。

◆ 場景加後台化妝室。

◆ 《零——紅蝶》之階神村、紅贄祭的故事應放入。

◆ 審思戲劇主題目標。參賽者為何而鬥？人生的目的？人類的本質？

◆ 劇名思考……『2010異次元遊戲』？

◆ 要求演員針對角色參加競賽的目的放大至改變社會的期望，使劇情的關切更廣泛。

◆ 每個人對劇情下註腳，構成劇名。

※ 98年10月27日（星期二）

◆ 演出內容、元素確定以Cosplay、網路虛擬遊戲及真人的情感、內心黑暗面為主。決定參與角色才藝演出人選，並開始各自尋找音樂、練習才藝。

◆ 擬定進入虛擬遊戲舞台順序之角色（決賽者）、受傷狀況（不相同）、被懷疑之兇手的合理性、真兇、寶物設定、盜取者設計、最高精神及人性弱點，並製圖表，以利整合及思考。

◆ 擬定角色粗略背景及角色關係表。

◆ 演出內容主幹加入動漫《零——紅蝶》故事，Tiffany在【1－1零——紅蝶】穿和服演出《零——紅蝶》故事。

◆ 生存的本質：體認生存中最黑暗的事實？
◆ 劇情應挑戰人性更黑暗面，每個人物更深層的一面：
1.得到又失去
2.不堪的從前
3.拒絕別人的關愛

※ 98年10月29日（星期四）

◆ 舞台構思：
1.舞台後方屏風（冥）繃彈性布或寬形鬆緊帶，上面繪瘋天堂海報（水墨式人形像）。
2.舞台前緣紗幕，繪詭異色調。
3.舞台左右各二、三張化妝台。
4.考慮舞台如慣例直式或橫式，或斜置。
◆ 劇情思考：
1.總管（David，此時仍構思為壞人）為父親負心取了別人而來復仇，搶奪Tiffany的一切。分別買通Jason和小乖，在遊戲決賽中除去其他人，可得39%股份。
2.Grace（此時仍構思為真人）掉下山被人救起並和安琪在孤兒院長大。Grace在網路認識Tiffany，但David從中作梗（不希望搶奪財產計畫被破壞），故意以Tiffany之名傷害Grace。安琪為Grace復仇而「變臉」47次，終於和Grace一模一樣，開始報復Tiffany。

※ 98年10月30日（星期五）

◆ 故事大綱三個構想完成（依演員設定之角色及故事內容討論而成）。
◆ 【1－2冠軍的嚮往】即興編創與排練。各進入「虛」的角色之考驗即興表演，模擬及角色配對。

※ 98年11月19日（星期四）

◆ 暫定【1－3決賽開始】David主持節目之談話內容（冠軍獎品內容、聯播方式、休息室轉播等），以及造型構想如電影《駭客任務》中的基諾李維。

◆ 暫定：

1. 舞台中央銀幕（可能即為「冥」入口處），演出前放映決賽者角色扮演之片段（每人30秒，3次，每輪約5分鐘）。

2. 決賽者肖像懸掛於劇場前走道。

※ 98年11月23日（星期一）

◆ 分場大綱完成八場（此時場次已排列至八場），初稿。

◆ 編導組組員之一因考慮參加插大考試，退出演員行列。

※ 98年11月27日（星期五）

◆ 故事大綱三個構想思考與修正。

◆ 進入「虛」的角色考驗即興編創，確定考驗的角色配對。

◆【1－1零──紅蝶】排練。

◆【1－2冠軍的嚮往】排練。

◆ 11月30日筆者撰寫完成【4－3Tiffany的考驗】及第八場（舊故事內容）。

※ 98年12月7日（星期一）

◆ 故事大綱三個構想及劇名交全班（製作群）討論並決議。此後，每隔兩週之週一（或週三）召開製作及設計會議。

※ 98年12月11日（星期五）

◆ 編導組按決議之故事大綱重新修正確定，放棄第八場（舊故事內容）。

◆ 分場大綱二稿討論並修正完成。

◆ 【2－2千葉的考驗】、【2－4Jason的考驗】排練與修戲。

※ 99年1月15日（星期五）

◆ 分場大綱三稿討論後完成。

◆ 請演員撰寫角色自傳，條件與內容：

　　1.角色年齡、家庭背景、個性之描述

　　2.最愛的人及原因

　　3.影響其個性的人、事、物及原因

　　4.對照角色寫初期認為的人類最高精神與人性弱點

◆ 【3－1小乖的考驗】、【3－3小彩的考驗】排練與修戲。

※ 99年1月15日（星期五）

◆ 分場大綱四稿完成。

◆ 角色之一，原名雅琦改名千葉，另一角色，原名Joanna改名Sophie
定案。

◆ 【3－5阿比的考驗】、【4－3Tiffany的考驗】排練與修戲。

※ 99年1月27日（星期）至2月28日寒假

◆ 1月27日筆者寫完【1－1零──紅蝶】及【1－3決賽開始】兩場，
而【1－2冠軍的嚮往】以即興編創完成初稿，第一場算完成。

◆ 2月4日筆者編寫完成劇本第二、三場，初稿。

◆ 2月5日，排練第一場（1－1至1－3）。

並請演員思考：

1.阿比的愛情觀

2.Jason的角色特性如何再明顯？

3.Grace的自我意識

4.Tiffany失去父母的影響及對妹妹的想法

◆ 筆者編寫完成劇本第四、五場，初稿。

◆ 第一場（1－1至1－3）修戲及試排第二、三場。

◆ 2月17日劇本二稿及三稿修正完成。

◆ 第一場（1－1至1－3）修戲及試排第四、五場。

◆ 2月25日於【5－1虛擬反撲】一場加入Grace利用安琪對真實世界做反撲，搶奪真實世界，未來所有虛擬人取代真實世界的人，且將思想統一（包含沒有親情、愛情、有情的羈絆），只有精進、爭取、突破，比真實世界更完美的世界。

※ 99年2月26日（星期五）至99年3月12日（星期五）

◆ 劇本四稿修正完成。

◆ 排練以到場演員為主，修戲、磨戲。

※ 99年3月15日（星期一）至99年4月3日（星期六）

◆ 劇本五稿修正完成。

◆ 整排及修戲、磨戲。

※ 99年4月6日（星期一）至99年4月30日（星期五）

◆ 4月19日劇本六稿修正完成。

◆ 整排及修戲、磨戲。

◆ 4月26日進劇場開始試裝舞台。

※ 99年5月3日（星期一）

◆ 著裝整排。

　1.序幕、尾聲背景音樂暫用「虛」的音樂。

　2.千葉談虛擬舞台時，不站上舞台，以免造成視線過高。

　3.阿比逃離「冥」的音效再扭曲變形。

　4.部分服裝修正（安琪領結、David黑褲、小彩帽子等）。

※ 99年5月4日（星期二）

◆ 著裝整排，試台，技術跟排。

1. 【1－1零──紅蝶】轉【1－2冠軍的嚮往】的換場太慢，造成節奏亦緩慢。

2. 四次考驗的音樂接點應cue準。

3. 虛擬人物的黑帶須加飄帶並加長，較明顯。

4. David走位再加變化。抓住安琪時用力、逼真。說話時的手勢修正，切句點要注意。

5. 演員口齒再注意、清楚。語氣再加強變化，以免平板。

6. 【5－2Grace的野心】當Grace跟David說：「你嘲笑我們？」其他虛擬人物要站起，表示對David有意見。

7. 兩次舞台主持畫面用電腦燈加變化，使其再炫麗些。

※ 99年5月5日（星期三）下午

◆ 技術排練。

1. 【1－1零──紅蝶】轉【1－2冠軍的嚮往】的換場仍太慢。

2. 每次進入舞台「虛」的燈光再修，詭異感不夠。掉入「冥」的尖叫聲太短，可再驚悚些，音樂亦須拉高。

3. 安琪和Jason談話時的身體不要太正向Jason，以呈現不屑的身體語言。

4. 【1－2冠軍的嚮往】的吵架接快些，注意節奏。

5. 【1－3決賽開始】的燈光再修（仍太白、太冰冷）。

6. 演員注意走位勿擠，拉開些。注意說話字句清晰，不要模糊。飾演虛擬人物勿忘戴上識別的黑飄帶。

7. 【3－5阿比的考驗】音樂先進、燈光再進，燈光變化再修正。結尾時須在蛋形光圈內。

※ 99年5月5日（星期三）晚上

◆ 著裝技排。

1.A、B休息室牆上的燈光修飾再修（注意冷暖色）。

2.演員注意身體區位、方向，勿刻意或形成彆扭。

3.【4－1混亂的世界】，欣怡提到「死亡遊戲」時，「冥」的光圈一起晃動，可，定案。

4.【4－2David的秘密】音樂提前5秒下。

5.【4－3Tiffany的考驗】「冥」的光圈轉動可提早約3至4秒。

6.演員注意情緒，不應因為累而忽略或忘記。

7.因劇場較小，燈光泛光仍可見其他區域預備的演員，因此演員須以角色走戲，以免如穿梆似的尷尬。

※ 99年5月6日（星期四）下午

◆ 第一次彩排。

1.演出前announce加背景音樂，可，定案。

2.注意音響勿產生殘響。

3.「虛」的燈光再加藍光（目前綠色過多）。

4.【1－2冠軍的嚮往】由室外轉室內時，舞台前區室外燈光收。

5.【3－3小彩的考驗】及【3－5阿比的考驗】舞台外的光再調暗些，淡化輔助表演者下場視焦。電腦燈速度調快一些，尤其小彩的表演是快歌。

6.David須注意部分肢體語言的表達，非角色之動作盡量避免。坐下時勿倒退走。將遙控器放安琪口袋的撫摸動作須多加練習。

7.演員接話的cue點注意，須精準。情緒再提高、動作再放大些（勿疲乏）。

8.【2－4Jason的考驗】三人在「虛」的位置須注意，再中心些，以免過暗觀眾看不清楚。

9.燈光、音樂的收放，再cue準，以免影響戲劇節奏。

10.虛擬人物對Grace的講話勿忘記表現注意和諂媚的喝采。

※ 99年5月6日（星期四）晚上
◆ 正式彩排。
1.序幕，演員注意自己的表情、專注。
2.【1－3決賽開始】的襯底音樂再輕聲些。
3.阿比的妝下眼瞼紅色、左側一撮白髮再清楚。
4.演員mini microphone再調大聲些。
5.【2－5欣怡寶物失竊】欣怡和Sophie聊心事再輕柔些。
6.【3－3小彩的考驗】燈光cut in，勿用漸亮。
7.燈光cue再接準些。
8.【5－2Grace的野心】David將遙控器交給小彩時音樂即下。
9.【5－3虛實交換】警笛聲響時，David、Tiffany亦應有情緒。

※ 99年5月7日（星期五）下午
◆ 著妝（不化妝）彩排。
1.因劇總長兩小時，提醒觀眾無中場休息等事項，演出前20分鐘時再加一次。
2.序幕演員敘述「人類最高精神」情緒再提高以免被音樂壓過。定點亮相要乾淨俐落。
3.David隨時注意燈光位置，避免臉黑無光。腳步聲勿太大，影響觀眾聽力。
4.【2－4Jason的考驗】Jason逃走時，聲音要長、要大些。注意道具、要check。
5.【4－3Tiffany的考驗】前，須加安琪廣播「網播出了點問題必須暫停幾分鐘，我們將盡快修復。特此致歉！」以符合觀賞網播觀眾未看見Tiffany走入「冥」的合理性。
6.【5－3虛實交換】結束後，音樂稍長些，讓劇情情緒延續。

※ 99年5月7日（星期五）晚上

◆ 首演。

1. 劇長，須準時開演，勿拖時間。

2. 【1－3決賽開始】的襯底音樂在David提到Tiffany而未上台時，音樂拉大。

3. 【3－5阿比的考驗】等配舞的四人下之後再亮「虛」的燈光。

4. 【4－2David的秘密】安琪暗示密謀的談話時，危機的音樂聲音過大。

※ 99年5月8日（星期六）下午

◆ 第二場演出。

1. 【1－1零──紅蝶】表現不錯。本場日文歌「秘密的話」不要太大聲。

2. 【1－3決賽開始】David說話可加快一點，今天稍慢。

3. 【4－2David的秘密】David說：「其實人的心中……」之前先嘆氣，以示釋放壓力。

4. 【4－3Tiffany的考驗】影片（Grace掉下山谷）播完後，燈光fade in。

5. 三次日文歌「秘密的話」的播放都不要聲音過大，避免過於刻意。

※ 99年5月8日（星期六）晚上

◆ 第三場演出。

1. 【1－2冠軍的嚮往】前面的轉場音樂可縮短，演員及舞台工作人員皆已set好道具。

2. 每段轉場音樂勿拖長，過長會影響全劇節奏。

3. 演員注意演出前暖身及暖聲。

4. 勿以對講機聊天，須專注演出。

5. 謝幕速度過慢。

編導自我檢討

誠如書首「編導的話」所述，本劇由創作、排練到製作、演出，的確困難重重、充滿挑戰。以下則針對前述四項挑戰的自我反省：

筆者身兼專二戊班「技術專題」之編導演組課程指導老師及此劇《Live！現場直擊》編導，而另一班高三戊的製作《赤子》又同時進行，筆者亦是任編導之職，多重壓力之下，常常有力不從心的感覺。但轉念間，又期待自己能接受挑戰，若同時完成兩齣不錯的戲，打破個人能力範圍、時空壓力，應該是個值得欣慰與驕傲的事。

因此，在學年課程中上學期的前兩、三個月，筆者還自信、自在的和同學們以創造性戲劇及遊戲式的方法共同即興編創，以腦力激盪與討論的方法發展出三種劇本大綱和方向，並經全班決議。但，進入劇本即興編創工作時，卻發現人物和劇情的連結特色不足，與演員討論角色背景和內在時，未能引導其探討更深層的內在，缺乏突顯劇情主旨所期待與所強調的人性另一黑暗面的醒思。筆者在面對表演和編創經驗極少的演員以及劇本的共同創作遭遇瓶頸時，缺少以更有效的方法刺激、轉化。挑戰一，受挫。

編導組同學和筆者，一直希望在共同創作的劇本上，能夠充滿新意與突破，期望就演員（編導演組同學）的腦力激盪，豐富劇本內容。但在課程中，時有演員請假未能全員到期的問題，以及兩次因演員演出意願及休學等狀況，更改原定角色及劇情，以致共同編創的工作因此耗費太多時間。在面對製作團隊必須有足夠製作時間的壓力時，筆者萬不得已而根據全班討論後的劇本大綱自行編寫劇本，又未能大膽重新創作，排練後期還發生某一演員因個人因素而消失不見，導致演出兩週前換人代打演出。挑戰二，受挫。

劇本完成初稿後，雖差強人意，更擔心耽誤製作時程，或發生無法

演出之憾，且已進入製作期與排練期，無暇另創新劇，筆者與同學皆未勇敢否決。因此，就劇本來說，有些守舊或八點檔肥皂劇之嫌。但，包括演員、設計、行政各組同學們，都拼命、努力於整齣戲的製作；舞台利用高低不同區塊和燈光明暗不同的切割，將劇情所需的五個區域空間呈現出來，克服了狹小的劇場和舞台所帶來的限制，尤其舞台設計如期將舞台以平面、立體模型等方式，傳達其設計理念；多媒體設計將演出訊息及劇中多媒體影音輸出等設計概念，適時填補全班製作信心。挑戰三，算是成功一半。

本劇，對演員而言，是非常困難的挑戰。多層次、多面向的表演須拿捏精準、轉換自然的表演技巧，而學生們雖未能掌控自如，但也努力嘗試，畢竟高難度表演，非經驗豐富者不能勝任。學生表演成果雖不能盡如人意，但也竭盡所能。挑戰四，雖未能完全成功，可說是筆者強人所難之過！

但其確實完成演出，經歷排練到呈現的過程，其學習將有助於未來在劇場相關藝術之設計或執行上，對表演者的定位、情緒與肢體呈現的意境更有體會，並將其所體認的思維，更細緻地協助編導者在情境氛圍的創造上！

本劇由編創到演出之過程，歷經許多困難後，部分學生對演出不甚滿意，筆者則站在劇場藝術的教育方法上思索：有關劇場技術為主的系科，由表演到技術全包的畢業製作，其意義與價值到底如何評量？

劇場藝術學系的老師與筆者一直深信，讓學生參與全面性製作（包括系上課程較少的表演、行政、舞監等劇場工作），應該更能整合其所學的相關技術。任何種類的演出，學生專長的各設計與執行皆須與編導、演員、舞監、行政等共同合作、協調、面對問題與解決問題。全面性參與能讓學生更直接模擬各工作的重要性與應變能力。

一齣戲的產出真的不容易。此劇從一開始的構想、集體編創、排練、製作到演出，原本以為只是忙碌、挑戰和面對問題、解決困難；與一般製作會面臨的問題差不多，但此次演出結束後的檢討會，卻讓我重新思考：

1.一齣戲的編導或編導老師，到底應該用何種方式帶領製作最有效率且正確？
2.身為十五年的劇場藝術教師或二十多年的劇場工作者是否不允許產出不完美的作品？
3.面對一個自己不很喜歡的劇本而努力去執行且完成，是不是不誠實？
4.一個不夠創新但完整的劇本是否不具有任何製作或教學的價值？

　　這些問題，讓我思考許久，遲遲不敢面對。經過了一個半月，內心似乎有些想法，試圖尋找根源、發現答案……

　　縱然，此次不完美的劇本有其原因和理由，筆者是課程指導、本劇編導，難辭其咎，但所思考的四個問題，也有了較清楚的想法：

（一）可能，沒有一個所謂「最有效率且正確」的帶領方式。只能找一個比較「適合」你和工作夥伴的方式；也就是說，不是每一種方式都可以適應各種學生（夥伴），可能有不同的方式以因應不同的人、不同的劇本形式。一個成功的製作應是每個參與者的熱誠所致。也許我過於「彈性」；學生有不想參與演出，隨其意，有想演出而無法參加集體編創者，筆者為其加寫角色和劇情。以致後來的掌控反而過於鬆散。

（二）可能，任何一個劇作家、導演或藝術家都不敢說自己的作品中沒有一個是「不成功」的；一個偉大的藝術家也可能曾經產出失敗的作品。那麼，二十多年的劇場工作經驗不代表握有不敗之免死金牌，當然會有不完美的作品。從每一次不完美中學習如何完美應是必經的過程。

（三）可能，筆者和部分同學皆期待創新之作，以致對較八股的劇本大失所望。演出前約兩個月，部分演員或有想更改演出劇目，卻未向筆者或班上的製作團隊正式提出，以致班上部份同學對劇本抱持懷疑或不信任態度繼續排戲或執行相關製作。筆者未能於第一時間了解所有參與同學之意願（雖然未有人向筆者提及），筆者仍有未查之過。

但，如果這是大家同意去製作的戲，就該義無反顧。沒有告訴大家自己心裡的想法不見得就是不誠實，因為，「說得太多而做得太少」是一種通病，而且，在面對演出時程落後之時，說出「不喜歡」對製作的幫助是什麼？誠實或不誠實的重要性不在說與不說，應是做了多少？及如何做？

（四）可能，我們對新的事物總有許多好感與幻想，而對舊的東西容易忽略而不屑；我們興致勃勃的夢想所謂「新」的戲劇，但「不夠創新」的劇本和「新」戲劇的製作流程差距很大嗎？因為是守舊的劇本就沒有替它創新、賦予新意義的空間嗎？而「努力去執行且完成」一個你認為老派、不喜歡的戲劇，是否代表你更可以是劇場人呢？因為，劇場工作者碰到不喜歡的製作的比率太高了。越是不喜歡的事物越充滿阻力，在更多的阻力中完成目標應該更具挑戰與學習價值。

非常感謝所有參與製作同學的忍辱負重，雖有同學心有疑慮卻仍然努力與我同行。

這齣戲不是「失敗」，只是「不夠成功」，雖不如前衛劇場所具有的另類思維與想像空間，也缺乏前衛劇場特殊風格的魅力，不是年輕的劇場人所喜好的荒謬或後現代，但它劇情平順、脈絡清楚，仍是完整的一齣戲。

劇本及舞台走位圖

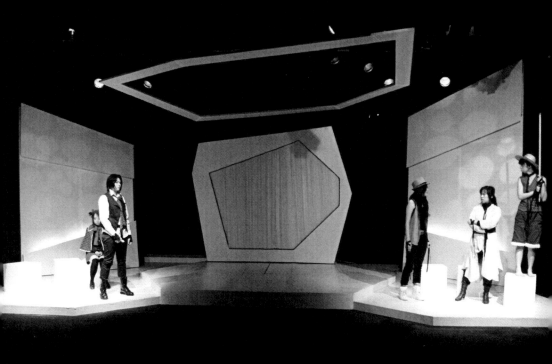

一、舞台圖說明

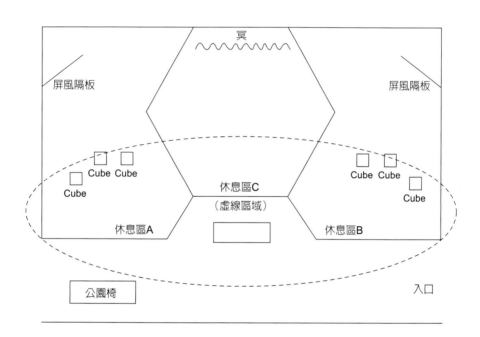

二、角色符號對照表

符號	名字	角色簡介	符號	虛擬人物名字
Ⓣ	Tiffany	雙胞胎姊姊，20歲，瘋天堂遊戲網總裁。	△G	Grace
千	千葉	參賽者之一，24歲，家中經營資源回收場的南部女孩。	△千	假千葉
乖	小乖	參賽者之一，19歲，藥商女兒。	△乖	假小乖
彩	小彩	參賽者之一，17歲，家境不錯的獨生女。	△彩	假小彩
比	阿比	參賽者之一，23歲，在孤兒院長大，現為髮型設計師。	△比	假阿比
欣	欣怡	參賽者之一，23歲，化裝造型師。	△欣	假欣怡
Ⓢ	Sophie	參賽者之一，17歲，16歲返台居住的美籍華僑。	△S	假Sophie
Ⓙ	Jason	參賽者之一，男，19歲。電子公司董事長獨生子。		
Ⓓ	David	瘋天堂遊戲網公司總管，32歲，Tiff any同父異母的哥哥。安琪男友。		
安	安琪	瘋天堂遊戲網程式設計師，22歲。David女朋友。		

三、劇本及舞台走位圖

【序幕】

△舞台兩側，演員7人背對觀眾就位。

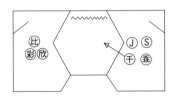

△音樂出。舞台中央與左右兩側，燈亮。
△演員7人敘述著人類最高精神……。
千葉：人類的最高精神（走向舞台中間）
　　　　就是信念、不變的真理。

小彩、Sophie：人類的最高精神就是……
△兩人走向舞台中間。
小彩：戰勝一切！
Sophie：永不放棄。

欣怡、Jason：人類的最高精神就是……
△兩人走向舞台中間。
欣怡：追求的勇氣。
Jason：Love！

阿比、小乖：人類的最高精神就是……
阿比：（走向舞台中間）生存的毅力！
小乖：（走向舞台中間）不求回報的付出。

△燈暗。音樂收。

【1—1】零──紅蝶

△音樂進。舞台中央，燈亮。

△Tiffany在舞台中間，Grace的聲音敘述著《零──紅蝶》故事。

Grace（OS）：有一天，天倉姊妹在森林中遊玩，

△《零──紅蝶》動畫影像進。

Grace（OS）：兩人來到了在地圖上消失的階神村……村中有一禁忌之地，稱之為──虛，在虛之中充滿怨靈及瘴氣。階神村每隔一段時間必須找出一對雙子，舉行特別的儀式；讓雙子其中之一掐死另外一人，利用其靈魂合一的力量平息怨氣。在儀式接連幾次的失敗之下，虛中的怨氣爆發，亡靈從虛中湧出，瘴氣籠罩全村，村人全部滅絕，階神村也從此消失於地圖上……。天倉繭與天倉澪兩姐妹不知不覺來到階神村的禁地──虛……

Tiffany：Grace！Grace！Grace！

△《零──紅蝶》動畫影像收。

Tiffany：我不是故意的！不要放手！不要放手！

△一聲掉落山谷並加上回音的慘叫。

Tiffany：妳回來……回來……Grace！妳在哪裡？妳原諒我了，不是嗎？妳說要在〝虛〞……在這裡和我見面的，妳在哪裡？

Tiffany：我不是……不是《零──紅蝶》的姊姊，那只是一個故事……一個故事……Grace！（四處尋找）Grace！回答我……不要丟下我一個人……

△傳來媽媽的歌聲，唱著日文〝秘密的話〞。

Tiffany：媽媽！Grace和妳在一起嗎！

△歌聲摻雜著Grace的聲音。

T：Grace！（四處尋找）Grace！等我……等我！

△當Tiffany走近〝冥〞，〝冥〞出現一缺口。Tiffany走入〝冥〞，Gracey由〝冥〞走出。

△燈暗。音樂收。

【1－2】冠軍的嚮往

△音樂進。

△舞台前區，燈亮。

△欣怡、阿比進。

欣怡：哇！好開心喔！我們終於進入決賽了！

阿比：真沒想到可以進入決賽。

欣怡：拜託，這是當然的啊！

阿比：我還想四百多個高手表演，我一定會被刷下來！

△兩人坐下。

欣怡：顯然我們還不錯！再不然，就是幸運之星一直在照顧我們喔！

阿比：時間差不多了，我們走吧！

△兩人下。

※以下雲狀圖形為「星際大戰」宣傳品紙箱。

△舞台中前區，C休息室，燈亮。

△欣怡、阿比走進C休息室。

阿比：哇！東西也太多了吧！

欣怡：天啊！怎麼搞的？

欣怡：（拿起椅子上的東西）星際大戰？（拿起另一張椅子的東西）這個也是？誇張欸！這裡都是同一個人的東西（把椅子上的東西放到同一地方）。

阿比：你幹嘛亂動別人的東西啊？

欣怡：可是它佔了所有的位置啊！

阿比：我們有地方放就好啦！

欣怡：不行！

△音樂收。

△小乖進。

小乖：妳東西掉了，我幫你撿（把掉落的東西撿起）。

欣怡：妳不要撿啦！

小乖：可是掉了欸！

欣怡：妳看這邊，連這裡也有！

△小彩進，看見亂糟糟的空間非常生氣。
　千葉進。

千葉：發生什麼事？怎麼了？

小乖：這裡都是你的東西嗎？

千葉：對啊，怎麼會放成這樣？

欣怡：這裡也是！那裡也是！妳真的很誇
　　　張耶！

小彩：請問這是妳專屬休息室嗎？

千葉：對不起！對不起！

欣怡：你以為說一句對不起就可以解決
　　　了嗎？

小彩：每個地方都放滿了妳的東西，這樣
　　　我們東西要放哪？

千葉：沒關係放地上就可以了！

小彩：叫我們把東西放在地上！妳算老幾
　　　呀？妳是老闆還是老大？

千葉：我不是那個意思……我是說……

小彩：還有甚麼好說的！

千葉：真的很抱歉！可是這些東西不是我
　　　放的啊！

欣怡：不是你放的？就算你有帶隨行人員
　　　也不能這樣！

△欣怡把東西丟到千葉的位置上。

千葉：放輕一點好不好，那是我工作要用
　　　的東西！

阿比：好了啦！有位置就好了。

欣怡：超誇張的！這裡還有一個（把東西一丟）！

千葉：麻煩不要用丟的好不好？

小彩：那就自己檢點一些！太過份了！

千葉：好嘛好嘛！對不起嘛！那我清一個位置給妳可以了吧？

小彩：你們公司打廣告也打得太兇了吧？放那麼多東西！太霸道了！

△小彩將千葉的東西掃落在地上。

千葉：小姐！請你不要這樣！這樣真的很沒有禮貌。

小彩：妳有沒有搞錯啊？是誰沒有禮貌？

小乖：（對小彩）別生氣！別生氣！

千葉：我馬上清出一個位置給妳好嗎？這邊！請妳坐！脾氣真的很差欸！

小彩：誰脾氣差啊？妳態度才差吧？自以為是！

千葉：我現在已經清一個位置出來給妳坐了，還不滿意嗎？

小彩：（站起）當然不滿意啊！

△小彩再度將千葉的東西掃落在地上。千葉和小彩起衝突。小乖、欣怡、阿比在一旁勸架。

小乖：欸欸！你們不要吵了啦！不要吵！不要吵了啦！

△Sophie進。

Sophie：阿比！我終於找到你了！我找你
　　　　找好久喔！你知道嗎？我剛剛有
　　　　去櫃檯問，都沒有人知道你欸！
　　　　還有啊……

小彩：哼！

△小彩生氣，下。
△小乖、千葉坐回右邊椅上。

Sophie：怎麼了嗎？

欣怡：Hi！妳好！

Sophie：妳好……

欣怡：妳也是這次的參賽者嗎？

Sophie：嗯！對啊！（把阿比拉開）阿比！
　　　　我跟妳說喔！我剛從日本回來……

欣怡：（打斷Sophie）阿比！請問她是……

阿比：喔！她是我的客人，叫Sophie。

欣怡：喔！是客人喔！妳好，妳好！

Sophie：然後啊……我遇到上次一起做頭
　　　　髮的……

欣怡：妳是不是很累啊？先坐下來啊！妳
　　　　東西都還沒放下。

Sophie：這裡好髒啦！（再次把阿比拉
　　　　開）她提到不知道你有沒有意願去
　　　　美國？

阿比：真的嗎？

△欣怡無趣地，下。Sophie拉阿比坐在左
　邊椅上。

Sophie：對啊！我還在跟她談……可以幫
　　　　我弄一下頭髮嗎？

△Jason進。

Jason：Yo！Check it out！

小乖：Hi！坐這邊，坐這邊！

Jason：Yo man！What's up！

小乖：（跟Jason擊掌）Yo！你還是Co Michael
　　　啊！精采呦！（轉身對千葉說）千
　　　葉！妳知道這次的比賽是怎樣啊？

千葉：好像是讓我們進入一個叫做虛的舞
　　　台，表演個人角色扮演的才藝，再
　　　要我們回答一些問題。

△〝虛〞音樂進。

阿比：虛的舞台？妳是說虛擬實境嗎？

小乖：就像電影「駭客任務」！人物穿梭
　　　在真實和電腦母體所創造的空間那
　　　樣嗎？酷耶！

千葉：類似吧！也許……更像有一部叫「獵
　　　人」的動漫那樣！主角們參加獵人遊
　　　戲，跑到一個叫「貪婪之島」的地
　　　方。其實，就是進入一個電腦的虛擬
　　　空間……

阿比：聽起來蠻刺激的！

小乖：那……在虛的舞台，我們也會像獵
　　　人一樣碰到像「貪婪之島」那樣的
　　　地方嗎？

千葉：這我就不太清楚，大會沒說太詳
　　　細，既然是遊戲公司辦的活動，讓
　　　我們進入虛擬實境的遊戲中體驗，
　　　應該也是他們的重點吧！

阿比：可能會有一些令人意想不到的場景
　　　啦！人物啦！之類的吧！

△〝虛〞音樂漸收。

Sophie：那在這次決賽中，他們會問我們
　　　　什麼啊？

千葉：不知道欸！

△欣怡進。

小乖：會不會是問……你喜歡什麼或是你討
　　　厭什麼？還是你昨天晚上吃了什麼？

千葉：應該不會問這種問題吧？

欣怡：你們在討論什麼啊？

千葉：我們在討論進入虛之後的虛擬舞台
　　　會問些什麼問題。

欣怡：是喔？他會不會問我們參賽的目的
　　　啦……當你得到冠軍之後，最想做
　　　什麼啦……之類的？

千葉：參賽的目的……是嗎？

欣怡：對啊！妳覺得妳參賽的目的是什
　　　麼呢？

千葉：嗯……應該是出人頭地吧！

欣怡：出人頭地……

欣怡：（對小乖）那妳呢？

小乖：可能是解決目前的困難吧？

欣怡：真的嗎？

小乖：騙妳的啦！「我要當海賊王」！

欣怡：（對Jason）那你勒？

Jason：LOVE！

欣怡：為愛嗎？好偉大喔！

Jason：Yes！

欣怡：阿比！你呢？

△小彩進。

阿比：如果真的得到冠軍，就可以享受寧靜
　　　與悠閒吧？

欣怡：（狐疑地）是嗎？

Sophie：寧靜與悠閒……你不是喜歡熱鬧
　　　　嗎（靠近阿比）？

欣怡：（擋住Sophie）那妳呢？客人小姐！

Sophie：我覺得是……（偷看阿比）和最
　　　　愛的人共度餘生。

欣怡：最愛的人……（似有所悟。轉對小
　　　彩說）小彩、小彩！妳參賽的目的
　　　是什麼，是什麼呢？

小彩：當然是為了得冠軍呀！證明我是勇
　　　者無懼！

△千葉不屑地，下。

小乖：欸欸！那妳都沒有講！

欣怡：我……應該是證明自己有追求的勇氣吧！（看阿比）欸欸！妳的手好髒喔！

阿比：真的嗎？

欣怡：對啊！我帶妳去洗手啦！

阿比：（對Sophie）不好意思！我去一下洗手間喔！

Sophie：小心喔！

△阿比、欣怡下。Jason起身，故意吸引Sophie目光。

△小彩看了Jason一眼，坐到另一邊。

△小乖看了一下四週，下。

J：Hey Baby！

S：你……可以過去一點嗎？

J：Of course！Why not？

△燈暗。

【1-3】決賽開始

△熱鬧音樂進。舞台中央，燈亮。
△主持人David背對觀眾站在舞台中，轉身。

David：各位觀眾晚安！歡迎您觀賞今晚由瘋天堂遊戲網主辦的【瘋天堂決戰】全球網路聯播。我是David王，是瘋天堂公司的總管，也是今晚的主持人。【瘋天堂決戰】於決賽前，由兩千多位參賽者經過多次海選，和四百多人的數次複選，終於在今晚將決賽實況呈現在各位眼前！大家一直關心的決賽的獎品會是什麼？

今晚決賽僅有一位優勝者，他將獲得【瘋天堂決戰】的全球性代言，以及誘人的利益——30%的遊戲股份與紅利，總價值超過五千萬以上。

觀眾們一定很好奇決賽的內容，對吧？決賽者將依抽籤決定的順序進入【瘋天堂決戰】中虛擬的舞台〝虛〞。在這虛擬實境的舞臺上，他們將延續Cosplay角色扮演，精采動漫或電影角色的表演，另外，他們還必須達成兩個任務。第一，為瘋天堂公司所設計的問題給予精確、貼切的答案。第二，他必須盜取其他決賽者所設定的寶物，也就

是他們的道具之一。好玩吧？刺激嗎？這就是瘋天堂公司的【瘋天堂決戰】發行前的最佳宣傳。好！在決賽開始前，我們開放在聯播網外等候已久的記者朋友為全球觀眾提出有關決賽內容的三個問題。

△David做出其耳機傳入記者問題狀。

記者一（OS）：請問此次虛擬的舞台；也就是你們所謂的〝虛〞與一般表演舞台有何不同？

David：這位記者朋友非常專業，為全球觀眾提問決賽舞臺的最高機密。〝虛〞這個舞台是由【瘋天堂決戰】設計者為真人所創造的虛擬實境，決賽者在〝虛〞當中會碰到虛擬的人、事、物或空間。

David：至於會碰到什麼樣的狀況……這是秘密，不允許被決賽者事先知道的，這是他們的考驗。也是瘋天堂公司為全球觀眾提供最佳娛樂效果。

記者二（OS）：請問決賽者看得到全球聯播嗎？

David：這個問題很重要、非常關鍵。為了公平起見，所有決賽者被聚集於沒有網路、電視及電話或手機通訊的休息區，以防決賽者提供的答案曝光。

記者三（OS）：請問貴公司購買你天堂公司改名瘋天堂公司，又領先推出真人版虛擬實境的遊戲，目的純粹是為了市場利益嗎？

David：抱歉！這個問題與決賽內容無關，在此不便回答。這個問題不算，下一個！也是最後一個。

記者四（OS）：請問觀賞聯播的觀眾看得到休息區的情形嗎？

David：人！是非常好奇的動物。窺視！會讓人產生一種神祕的快感，不是嗎？的確，在不違法的情況下，休息區的確裝置了一些隱藏式攝影機並連線網路播出，換句話說，決賽者並不知道。而觀眾，在此次的全球聯播將得到最大享樂。好！三個問題已經問完了，決賽必須馬上開始，媒體記者朋友還想問的問題請在決賽後的記者招待會中提出，我們將一一回答。現在，讓我們歡迎瘋天堂公司的總裁──Tiffany小姐為我們說幾話……

△David做出其耳機傳入問題狀。

David：什麼？是嗎？OK！抱歉！Tiffany小姐此刻正處理公務，不便抽身。我們於決賽後再請Tiffany小姐致詞。現在開始進行決賽。根據抽籤

順序，首先進入〝虛〞的決賽者是扮演電影《星際大戰》裡的「絕地武士」，千葉小姐，請千葉小姐準備上台。精采的決賽即將於五分鐘後開始，別走開！別轉台！待會兒見！

△燈暗。音樂拉大，再漸收。

【2-1】誤認 I

△舞台右方，燈亮。
△A休息室內，Grace在翻找東西，阿比進。

阿比：Tiffany！妳怎麼會在這？

Grace：我們認識嗎？你是不是該稱呼我〝總裁〞！

阿比：哦！上次海選的時候……妳說直接叫名字很OK啊！

Grace：哦……是嗎？那……可能是我忘了。海選的人那麼多……你叫什麼名字？

阿比：阿比！海選的時候，我Co的是「剪刀手愛德華」！

Grace：哦……酷！

阿比：（看一眼Grace）妳很喜歡《零紅蝶》？

Grace：為什麼這麼說？

阿比：海選的時候，妳就是特別客串天蒼繭！

Grace：我Co的是天蒼澼！

阿比：哦……是嗎？酷！

△兩人尷尬地停了一會。

阿比：很高興妳舉辦這次的活動，讓我們Cosplay的人一展身手！妳也喜歡角色扮演吧？難得有妳們這樣忙碌的企業家也玩這個。

Grace：哦！企業家不玩這個嗎？

阿比：他們忙著賺錢，哪有時間玩角色扮演！噢！他們也Co啦！他們在日常生活中Co各種精打細算的腳色吧！

Grace：你是說……

阿比：哎呀！他們都很〝假〞（《ㄟˋ）啦！（發現有點不對）呃……我是說〝他們〞都很假！

△兩人笑了起來。Sophie進。

Sophie：阿比！我到處找你，原來你在這兒……嗨Tiffany！Nice to meet you……again！（對阿比）走！阿比！我有事跟你說……

阿比：什麼事？不能在這說嗎？

Sophie：你來嘛！（對Grace）Sorry！阿比借一下哦！

△Sophie拉阿比下。

△燈暗。

△舞台左方，燈亮。

△B休息室，Jason在練習。

△阿比、Sophie進來。

Sophie：這裡也有人！討厭……管他！
　　　　（拉阿比到角落）我跟你說……
　　　　你跟我去美國，好不好？

阿比：去美國？

Sophie：對呀！在紐約開一家Salon不好嗎？

阿比：我哪有錢？

Sophie：（小聲地）我們合作呀！幫對方
　　　　爭取冠軍，不就有錢了！

阿比：他們都很強，還要盜別人的寶物
　　　耶……

Sophie：哎呀！傻瓜！所以我們聯合偷別
　　　　人的寶物嘛！（掉入想像）等我
　　　　們得了冠軍，到了紐約……

△Sophie頭靠在阿比的肩膀。

△欣怡進，看見此景，走近拉Sophie。阿
　比趁機逃開。

欣怡：Sophie！妳看！Jason跳得好棒
　　　喔！！（假裝小聲地）我看他很喜
　　　歡妳呦……妳跟他超配的！來啦！
　　　欣賞一下嘛！

△欣怡拉Sophie坐在椅上，欣賞Jason舞
　技，自己溜開。

△Jason努力表現。

△傳來廣播聲。

廣播：2號Jason請到台前準備。2號Jason請
　　　到台前準備。

△Jason下。忽然聽到Jason大叫一聲。

△欣怡扶著Jason進。

Sophie：他怎麼了？

欣怡：不知道……哎呀！他手臂受傷了！
　　　快！Sophie！快幫他包紮……

Sophie：不要……他又不是阿比……

欣怡：天哪！要妳幫它包紮又不是要妳嫁
　　　給他！快啦！

Sophie：……不行啦！我……我看到血會
　　　　昏倒！噢！血……流出來了啦
　　　　（逃下）！

欣怡：哎……妳……（不小心扯了Jason手
　　　臂）……

Jason：噢！

欣怡：對不起……對不起……！我找一下
　　　醫藥箱哦（起身找藥箱）！

△燈暗。〝虛〞的音樂進。

【2-2】千葉的考驗

△舞台中央，燈亮。

△〝虛〞的音樂收。電影「星際大戰」音樂進。

△千葉表演角色扮演《絕地武士》的個人才藝。

△電影「星際大戰」音樂收。

OS：請妳回答人類最高精神。

千葉：信念，不變的真理。

OS：很好，謝謝妳。接下來是遊戲考驗。

△〝虛〞的音樂進。

△假小彩進，考驗千葉。

千葉：妳是小彩嗎？我剛才不是故意的……

假彩：妳南部有家人嗎？

千葉：嗯……有啊！怎麼了嗎？

假彩：妳不喜歡妳哥哥嗎？

千葉：沒有，怎麼會突然提這個啊？

假彩：那妳為什麼不回南部？

千葉：嗯……想在台北再待一陣子啊，而且台北比較有機會不是嗎？妳到底為什麼要問這些事情啊？

假彩：妳是要躲避南部家裡的行業吧！

千葉：沒有啊！資源回收很好啊！

假彩：就是收破爛吧？妳真的喜歡妳現在的工作嗎？它有意義嗎？妳想過真的要甚麼嗎？

千葉：……（思考）

△假小乖進。

假乖：什麼是真理？

千葉：真理？小乖，妳為什麼要問這些？

假乖：為什麼要顯現真理？

千葉：顯現真理可以讓我們知道更多答案。

假乖：當妳知道答案對妳的人生又有甚麼幫助呢？妳全都作得到嗎？

千葉：當然可以！只要有信心的話一定可以做得到！

假彩：妳如何做呢？

假乖：展現真理就是終點了嗎？

千葉：這……

假彩：沒有真理。

千葉：不會！這世界上有真理！

△假小彩和假小乖一步步逼近千葉。

假彩：那妳真嗎？如果真，就該回南部……

假乖：如果真，就該接受家族的行業……
　　　所有……
△千葉被逼到無路可退，掉入〝冥〞。
△燈暗。〝虛〞音樂漸收。

【2-3】誤認 II

△舞台右方，燈亮。音樂漸進。
△A休息室，安琪扶著昏眩的Tiffany進。
　David跟著進來。
David：Tiffany！遊戲還沒開始，妳怎麼就
　　　先到〝虛〞去了！也沒告訴助理，
　　　大家四處找妳！還好……
Tiffany：我只是去看看……我聽到有人在
　　　說《零紅蝶》故事……又聽到
　　　媽媽的歌聲……還有Grace的聲
　　　音……
安琪：Grace的聲音…

David：（對安琪）怎麼會這樣？
安：這樣？是哪樣？
David：Tiffany剛才差一點就出不來了！網
　　　路出問題了嗎？
安琪：怎麼會有問題？
David：那……是遊戲出問題嗎？
安琪：那更不可能！試驗上千次了，完全
　　　OK才推出的……

David：可是……Tiffany剛才……

Tiffany：安琪！我沒看到Grace！她真的在
　　　　　裡面嗎？

安琪：是的。沒問題的。

David：確定一切沒問題？

安琪：當然！網路互動遊戲這麼普遍了！
　　　我不過是領先一步，讓真人進入虛
　　　擬空間，與近乎真實的虛擬人物互
　　　動……這不是太難的！不久，就會
　　　有上百家的公司Copy跟進了！

David：好吧！麻煩妳再Check一下遊戲程
　　　　式。（對Tiffany）好一點了嗎？

Tiffany：我沒事。休息一下就好。

David：那……我回主播台了（看一眼安
　　　　琪）！

安琪：我去Check程式。OK？（回看一眼
　　　David）

△安琪、David下。

△音樂漸收。

△阿比進，看見Tiffany，走近Tiffany。

阿比：嗨！Tiffany！（見Tiffany手扶頭）
　　　妳怎麼了？

Tiffany：你……你是……？

阿比：妳老是記不住！貴人多忘事！我是
　　　阿比！

Tiffany：阿比……？

阿比：企業家都很〝假〞（ㄍㄟˇ）喲！

△阿比笑出聲。Tiffany莫名奇妙狀。

阿比：我是說……他們……別的企業家
　　　啦……

△兩人稍沉默了一下。

阿比：哦……妳Co天蒼澪，等一下要表演
　　　什麼？

Tiffany：我Co的是天蒼繭！！

阿比：（稍小聲）妳剛剛不是說Co天蒼
　　　澪嗎？

△阿比莫名奇妙狀。Tiffany胸悶、頭痛狀。

阿比：妳不舒服嗎？

△阿比靠近Tiffany。

△欣怡進，看見此景，認為兩人有曖昧。

欣怡：阿比！嗨……Tiffany！阿比，過
　　　來！我有事跟你說。

阿比：妳跟Sophie怎麼這麼多悄悄話……

Tiffany：你們聊！

△Tiffany離開。

欣怡：阿比，我跟你說，我想我們可以少
　　　一個敵人了。

阿比：什麼意思？

欣怡：剛剛Jason手臂割傷了……他的表演
　　　可能會受到很大的影響……

阿比：妳為了比賽割傷別人……？

欣怡：不是！我不知道他是怎麼弄傷的！還是我幫他包紮的呢！

阿比：是嗎？

欣怡：我想……反正他也沒辦法拿冠軍，或許我可以幫你偷他的寶物，冠軍就是你的了！

阿比：妳不也想拿冠軍嗎？

欣怡：我沒關係……你比較重要！我……阿比！你知道我……

阿比：我知道你想說什麼。欣怡！我們是好同學，不要給自己壓力，也讓我覺得有壓力。

欣怡：……你……喜歡Sophie，是嗎？

阿比：沒有。

欣怡：那你……到底喜歡什麼樣的人？

阿比：我不知道。可能……也是孤獨的人吧！

欣怡：孤獨的人？

阿比：嗯！這樣……

欣怡：（走近阿比）可是……阿比！一直以來，你都喜歡交朋友、愛熱鬧……

阿比：人往往總是只看外表的假象……卻很少思考別人的內在……

△阿比離開。欣怡欲追。

△假千葉佯裝頭痛進來。假千葉快跌倒狀。

欣怡：妳怎麼了？

假千：我不知道！我頭好痛！

欣怡：怎麼會這樣？

△Tiffany急速進來。

Tiffany：千葉！妳剛剛在〝虛〞裡面，有看到Grace嗎？

假千：Grace！

欣怡：Grace是誰呀？

Tiffany：妳有看到和我長得一樣的人嗎？

假千：沒有！

△Tiffany下。欣怡莫名奇妙狀。

欣怡：和她長得一樣的人？〝虛〞裡面有這樣的人？

假千：我知道誰是害我頭痛的兇手了！是小彩！

欣怡：小彩！

假千：對呀！剛才我和她吵架，她一定恨死我了。不是她還有誰？

△欣怡愣了一下。

△燈暗。〝虛〞的音樂進。

【2-4】Jason的考驗

△舞台中央，燈亮。

△"虛"的音樂收。《Michael Jackson》
　音樂進。

△Jason表演角色扮演《Michael Jackson》
　的個人才藝。但受制於右手傷勢，表現
　不很順暢。

△《Michael Jackson》音樂收。

OS：請你回答人類最高精神。

Jason：當然是LOVE！

OS：很好，謝謝你。接下來是遊戲考驗。

△"虛"的音樂進。

△假欣怡、假Sophie由"冥"進入，考驗
　Jason。

假欣：為什麼覺得「愛」很可貴？

Jason：如果人類沒有愛，就什麼都不是。

假S：你認為你擁有愛嗎？

Jason：of course！

假欣：你憑甚麼認為你擁有愛？

Jason：因為我愛人人，人人也愛我。

假S：那……對你來說，愛是什麼？

Jason：奉獻和付出！

假欣：那你可以為了愛，將生命給對方嗎？

Jason：這……。

假S：衣櫥裡的味道好聞嗎？

Jason：什麼衣櫥？

假欣：你會將生命給我嗎？

假S：衣櫥裡面很黑吧？

Jason：為什麼會黑？

假S：你認為你失蹤一段時間，你的家人會
　　　發現嗎？

Jason：（沉默一會兒）我不知道。

假欣：你能給我什麼呢？

假S：你認為你失蹤一段時間，家人會更愛
　　　你嗎？

Jason：我不知道！

假欣：你愛我嗎？

假S：那你愛我嗎？

假欣：你一個人很害怕吧？

假S：在衣櫥裡面，很寂寞吧？

假欣：你一定很希望有人陪你吧！

假S：你當時一定很希望你的家人趕快找到
　　　你吧？

假欣：現在由我來陪你！

Jason：陪我？

假欣：和我在一起，你就不會寂寞啦！

Jason：啊？

假S：三個人一起這樣你就不會害怕啦！
　　　我們一起去裡面吧！
Jason：裡面？
假S：我們一起回衣櫥裡面吧！
Jason：衣櫥裡面？

假欣：三個人就不怕了！
Jason：No！My God！！
△音樂聲加大。
△Jason逃下。

△燈暗。〝虛〞音樂漸收。

【2-5】欣怡寶物失竊

△舞台左方，燈亮。
△B休息室內，Sophie和欣怡討論著。
Sophie：奇怪了！Tiffany是總裁，她為什
　　　麼要纏著阿比？
欣怡：我也覺得她好像對阿比很好。
Sophie：她這麼做有什麼理由？是阿比很
　　　有希望得冠軍，所以她想分享那
　　　30%的股份嗎？
欣怡：不會吧！她那麼有錢！啊！她是不是
　　　想拉攏阿比，叫他偷我們的寶物！
Sophie：阿比才不會偷我的寶物呢！我
　　　們……

△soft音樂進。

欣怡：妳很愛阿比吧？

△Sophie難為情的笑了一下，沒說話。

欣怡：我也很喜歡阿比。雖然他在孤兒院
　　　長大，卻有一顆溫暖的心。高中的
　　　時候，他一直很照顧我……但……
　　　我好像並不了解他！

△欣怡見Sophie若有所思。

欣怡：放心！妳少了一個情敵呦！

Sophie：妳是什麼意思？

欣怡：我對阿比已經變成〝同學愛〞了！

Sophie：為什麼？

欣怡：老實說，我知道阿比和我不可能。如
　　　果可能，早幾年就〝成為可能〞了！

Sophie：……

欣怡：妳覺得……Jason怎麼樣？

Sophie：妳是說對妳……還是對我？

欣怡：當然是……對我啦！

Sophie：（放心地）他很不錯啊！

欣怡：剛才Jason手受傷，本來想讓你們
　　　培養感情的……所以讓妳幫他包
　　　紮，沒想到妳不鳥他。我只好幫他
　　　包紮，他好感謝我呢！後來，他從
　　　〝虛〞出來，好虛弱，還嚇得發
　　　抖，我就一直照顧他。可能太令他
　　　感動了，所以他把寶物送給我了。

△soft音樂收。

Sophie：哇！恭喜妳！優先獲得別人的寶物，
　　　　妳有希望得冠軍囉（酸溜溜地）！

欣怡：謝謝。可是Jason從〝虛〞出來，變
　　　得好奇怪。

Sophie：奇怪？

欣怡：嗯……好像很害怕甚麼東西的樣
　　　子……躲在角落，嘴裡一直唸著
　　　〝冥〞，問他他也說不清楚。他
　　　眼中透露著一種恐懼……還說在
　　　〝虛〞中看到我……

Sophie：這到底是怎麼一回事（坐下）？

△假千葉、小乖進。

小乖：（邊走邊問）到底他們問甚麼問題
　　　啦？說啦！

假千：不能說嘛，違規耶！

Sophie：千葉！妳上過台、去過〝虛〞了！
　　　　到底〝虛〞是怎樣？很可怕嗎？

假千：怎麼會！妳看我不是好好的。

欣怡：Jason從〝虛〞出來，一直唸著
　　　〝冥〞，〝冥〞是什麼？

假千：……不知道。可能他是說「名利」或
　　　「出名」吧！他不是一直想出名嗎？

欣怡：那他為什麼會那麼害怕呢？對了！
　　　妳在裡面有看到我嗎？

假千：神經哪！為什麼大家都這樣問啊？
　　　沒有啦！

欣怡：Jason說，在〝虛〞中有看到我……
　　　我又沒有進入〝虛〞！

假千：可能是他太膽小嚇到了吧！虛擬實境很好玩的，如果放不開就沒意思了！他還是男生呢！破關嘛！就是要有勇氣呀！

小乖：酷耶！「我要成為海賊王！」

欣怡：對了！千葉！妳剛剛從〝虛〞出來的時候頭很痛，和〝虛〞有沒有關係？

假千：沒有關係啦！那是人為的……是……

小乖：（對欣怡）她說是妳害的！

欣怡：怎麼是我？她跟我說是小彩，（突然大聲）怎麼變成我？

小乖：（掩耳）是她說的！又不是我說的！

假千：（心虛地）每個人都有可能呀！

廣播：（OS）3號欣怡小姐，請準備上台！3號欣怡小姐，請準備上台！

欣怡：不跟你們說了！莫名奇妙！我要上台了！（找寶物）我的寶物呢？怎麼不見了？是誰……

小乖、假千、S：不是我……們！

△三人對看。

欣怡：（生氣又挑釁地）每個人……都有可能呀！

△假千葉拿一杯水給小乖，示意小乖遞給欣怡。

小乖：別生氣！別生氣！先喝杯水！

欣怡：（接過杯子喝水）我……只好棄權了！

小乖：我幫妳去報告大會（急下）！

欣怡：但是！我會翻遍所有休息室，看是
　　　誰偷我的寶物（肚子痛狀）……
　　　噢……

廣播（OS）：3號欣怡小姐寶物被盜棄
　　　　　　　權！4號小乖小姐，請準備
　　　　　　　上台！

△燈暗。動畫《海賊王》音樂進。

第三場

【3-1】小乖的考驗

△舞台中央，燈亮。
△小乖表演角色扮演《海賊王》魯夫個人
　才藝的最後Pose。
△動畫《海賊王》音樂收。
OS：請問您覺得人類的最高精神是什麼？
小乖：不求回報的付出
OS：很好，謝謝妳。接下來是遊戲考驗。
△〝虛〞的音樂進。
△假欣怡、假Sophie進。考驗小乖。

小乖：嗨！妳們怎麼會在這？
假S：妳曾經為了錢，出賣自己嗎？
小乖：妳在說什麼啊？
假欣：錢對妳來說很重要嗎？
假S：錢對妳來說很重要吧？
小乖：妳們還好吧！妳們到底在幹嘛啊？

假欣：妳爸爸的藥廠倒閉，對妳有影響嗎？

小乖：妳怎麼會知道這些？

假欣：有影響嗎？

假S：妳很受傷吧？

小乖：我不想回答這個問題！

假欣：既然妳不求回報，那妳的寶物給我
　　　好嗎？

小乖：我怎麼可能會給妳啊？

假S：不是不求回報嗎？

小乖：可是，我為什麼要對妳付出？妳又
　　　不是我愛的人！

假欣：妳對妳爸爸這樣付出，值得嗎？

小乖：當然值得啊！

假欣：妳的付出，妳爸爸知道嗎？還是他
　　　命令妳這麼做嗎？

假S：妳的付出，有意義嗎？

假欣：妳想當海賊王，是因為妳想要當男
　　　生吧？

假S：妳爸爸不愛妳，是因為妳是女生吧？

假欣：妳爸爸好賭成性，妳也拿他沒辦法
　　　吧？這樣就是不求回報的付出嗎？

假S：其實妳希望自己是男生吧？

假欣：妳一定很辛苦，我們一起進去吧！
　　　進去就不會那麼累了！

假S：進去了就什麼都不用管！

假欣：我們一起進去吧！在那裡你可以當
　　　妳想要當的男生，他一定會知道妳
　　　的付出的，進去吧！

小乖：是嗎？

假S：一起進去吧！

小乖：好嗎？

△小乖被拉入〝冥〞。

△燈暗。音樂收。

【3-2】駭客入侵

△舞台前區，燈亮。

△比賽會場建築外面，安琪緊張的遙控遊戲。

△David走近。

David：安琪！我覺得不對勁！

安琪：什麼事不對勁？

David：從〝虛〞回來的人都變得不一樣！

安琪：也許……是遊戲刺激了點，所以剛出來需要時間適應一下！一會兒就好了！

David：可是他們連個性都變得怪怪的！等一下Tiffany進去是不是也會這樣？

安琪：不會！你想太多了？還是……（試探的）你希望這樣？

△Tiffany進。

Tiffany：安琪！Grace不在遊戲裡面嗎？她還是不願和我見面嗎？從〝虛〞回來的人都沒見到她？

安琪：放心！我早就設定好Grace和妳見面
　　　了。等一下妳上台的時候就會看到
　　　她了！我保證！

David：Tiffany！我覺得……妳不要進入
　　　〝虛〞比較好……

Tiffany：為什麼？那我怎麼跟Grace見面？

David：決賽後，讓安琪重新Design，就像
　　　以前一樣……單向視訊！仍然可以
　　　和Grace在網路上天天見面啊！

Tiffany：不行！Grace就是因為單向視訊太
　　　　狹隘、太無趣，說我太自私……
　　　　才不跟我見面的，她又怎麼會願
　　　　意再回到單向視訊的網路中呢？

David：那……讓安琪重新設計另一個
　　　Grace！換別的方式……

Tiffany：可是！這個遊戲、決賽是Grace要
　　　　求的！

David：妳只是要見Grace而已，不是嗎？

安琪：那麼遊戲進行到一半喊卡，會有甚
　　　麼後果？任何廠商都不會願意投注
　　　任何資金在這失敗的遊戲！

安琪：對公司未來任何商品也會失去信
　　　心，當然也不會有任何合作發行的
　　　機會，別說上櫃、上市了！瘋天堂
　　　可能得關門大吉了！

Tiffany：對！公司的信譽很重要！何況現
　　　　在還正在全球網路聯播！

David：但……這遊戲好像不是那麼安全的樣子……萬一……萬一有其他公司的駭客進入遊戲……

安琪：拜託！公司的防火牆是紙做的嗎？妳知道我們設計團隊在防毒軟體和資訊防竊偵測上花了多少精力和時間……

David：我只是希望萬無一失！

安琪：我確定——是萬無一失！

Tiffany：不要爭了！遊戲還是繼續，我一定要和Grace見面！

安琪：但是，我建議……暫時關掉休息區的網路聯播！

David：為什麼？

安琪：只是以防萬一！你知道同業間的競爭，什麼卑鄙的手段都用得出來！要是聯播中有些許異狀……他們就可以夥同媒體，大肆宣揚有駭客侵入我們的遊戲等等，那不是掘塚自墳嗎？

Tiffany：那就關掉休息區的網路聯播吧！

安琪：OK！（操作遙控器，並看著David）我現在就查清楚〝沒有駭客〞這件事！OK？

Tiffany：David！你回主播台。我再去看看別人有沒有見到Grace！

△David、Tiffany離開。

△安琪在原地以遙控器Check駭客問題。

△Jason進。

Jason：我不幹了！

安琪：你不幹了？我倒想知道你幹了什麼？還沒上台就被人刺了一刀。上了台又被嚇得半死！

Jason：我要退出！

安琪：當然要退出！無法拿冠軍還把寶物送給別人！

Jason：妳怎麼知道？

安琪：這樣公司有可能多損失30%，你知道嗎？還好欣怡的寶物也被人偷了！

Jason：誰偷她的寶物？

安琪：這你不必知道。你走吧！

△Jason轉身離開。

安琪：喔！對了！有件事……你倒是應該知道！

△Jason停下腳步。

安琪：你知道是誰割傷你的嗎？

Jason：誰？

安琪：你心愛的欣怡！

△Jason愣了一下。迅速離開。

△燈暗。熱鬧的大會音樂進。

【3-3】小彩的考驗

廣播（OS）：由於比賽太精采，有太多觀眾
同時上網觀賞決賽，以致剛才
伺服器出了小小的問題，因此
緊急關閉休息區的轉播，本公
司特此致歉。請各位觀眾不要
離座、不要轉台，精采的表演
賽馬上開始。

△舞台中央，燈亮。大會音樂收。韓國藝
　人《寶兒》音樂進。

△小彩表演角色扮演《寶兒》的個人才藝。

△韓國藝人《寶兒》音樂收。

OS：請妳回答人類最高精神。

小彩：戰勝一切。

OS：很好，謝謝妳。接下來是遊戲考驗。

△〝虛〞的音樂進。

△假阿比進，考驗小彩。

小彩：你是誰？

假比：難道沒有讓你害怕的事嗎？

小彩：沒有！

假比：還記得妳8歲那年發生的事嗎？

小彩：你怎麼知道？

假比：當他帶走妳的時候，妳害怕嗎？

小彩：我不知道！

假比：當時只有妳一個人嗎？

小彩：我不知道！

假比：妳不害怕嗎？

小彩：我不知道！你為什麼要問那麼多？

假比：妳覺得妳會贏嗎？

小彩：（發抖狀）當然會！

假比：為什麼？妳在害怕什麼？

小彩：我沒有害怕！

假比：妳恐懼嗎？

小彩：我沒有恐懼什麼事情。

假比：當時，是不是只有妳一個人？

小彩：你為什麼要問我這些問題？

假比：當時是不是很悲哀？

小彩：我不知道！

假比：妳是不是有大聲的喊叫？

小彩：我不知道

假比：沒有人可以幫妳？

小彩：我不記得了。

假比：只有妳一個人。

小彩：別再問了！

假比：那個時候他們是不是對妳做了什
　　　麼事？

小彩：別再說了！啊！

△小彩被逼入〝冥〞。

△燈暗。〝虛〞的音樂收。

【3-4】Sophie寶物失竊

△舞台右方，燈亮。

△A休息室，Sophie和阿比聊著。

Sophie：阿比！我剛剛跟你說的事，你還
　　　　沒給答案呢！

阿比：妳說……紐約的事嗎？太遙遠了！
　　　在一個完全陌生的地方……

Sophie：有我陪你呀！

阿比：我不怕孤獨，只是……我習慣這裡！

Sophie：這裡有甚麼好？要不是認識你，
　　　　我早就回紐約了！

阿比：那是妳生長的地方……

Sophie：哎呀！不說這個！我偷到小乖的
　　　　寶物了！你咧！有沒有收穫？

阿比：沒有！

Sophie：你很遜呢！看來我找錯合作對象
　　　　了！沒關係，我最大方了！等我拿
　　　　到冠軍，還是帶你去紐約好了！

△欣怡和假小乖、假千葉進來。

欣怡：Jason好奇怪呦！剛剛一直質問我，
　　　　是不是我弄傷他的！

假千：是妳嗎。

欣怡：妳又來了！

假乖：不是妳嗎？

欣怡：當然不是！

假千、乖：真的不是妳嗎？

欣怡：你們是鸚鵡嗎？煩不煩哪！你們從
　　　　〝虛〞回來也變得怪怪的了！（轉
　　　　身向阿比、Sophie）我告訴你們要
　　　　小心〝虛〞免得跟他們一樣！我是
　　　　不用擔心，我已經棄權了！

假千：別聽她胡說！她在嚇你們，自己失
　　　　去冠軍資格，就煽動別人、嚇唬大
　　　　家！你們別被她騙了！否則冠軍就
　　　　拱手讓人囉！除非你們希望得到冠
　　　　軍的……是我。

△大家互看。假小彩進。

假千：小彩回來了！小彩！妳說！〝虛〞有問題嗎？

假彩：〝虛〞沒問題！而〝冥〞……

假千：（搶著說，還用手肘抵了一下假小乖。）明明沒問題！

假乖：對！明明沒問題！

欣怡：真的……OK嗎？

△Sophie走近欣怡。

Sophie：欣怡！Jason真的不是妳割傷的嗎？

欣怡：妳怎麼也懷疑我？

Sophie：我只是隨口問問……

假彩：不是她！

假千：不是她！那會是誰？

假乖：對呀！那會是誰？

假千：她想用苦肉計轉移妳的目標，好讓她自己得到阿比！

欣怡：妳們少在那裡搧陰風點鬼火了！妳們……好像知道很多喔？

假千：因為……我們也在查兇手啊！

假乖：對！害千葉頭痛的也是妳！

△假小乖指欣怡。欣怡瞪眼。假小乖又指向小彩。

假乖：或者是……妳！

欣怡：為什麼不是妳？（學假小乖先指向假小乖，再轉向假千葉。）或者是……妳！

假乖：我哪會害她！

假千：我又怎麼會害自己（坐下）！

欣怡：苦肉計啊！

Sophie：每個人都有可能呀！

△欣怡、Sophie兩人對看。

假千：反正欣怡嫌疑最大，起先和我吵
　　　架……所以害我頭痛，為了阿
　　　比……割傷Jason……為了冠軍……
　　　還偷Jason寶物……

欣怡：是他自己送給我的！

假乖：那他為什麼不送給我？

假千：妳白目啊！（敲小乖頭）

欣怡：好，如果我做這些是為了冠軍。那
　　　麼！千葉大探長！請問我自己的寶物
　　　掉了，後來又肚子痛，怎麼解釋？

假千：那是妳第二個苦肉計！假裝自己是
　　　受害者，別人就猜不到妳是兇手！

Sophie：欣怡！真的是這樣嗎？

欣怡：妳們……你們都瘋了！

阿比：千葉，沒證據別亂說，這樣挺傷害
　　　人的！

假千：你們不覺得她很可疑嗎？

假乖：對呀！

假彩：不是她！

△大家看著假小彩。

假彩：我確定不是她！

假乖：那會是妳嗎？

廣播OS：6號Sophie小姐請準備上台！6號
　　　　Sophie小姐請準備上台！

△Sophie找寶物。

Sophie：我的寶物咧？跑哪去了！誰偷了
　　　　我的寶物！

假千：（指著欣怡）她嫌疑最大。

欣怡：為什麼又是我？

假千：因為妳是她的情敵！

Sophie：氣死人了！我去報告大會（跑下）！

欣怡：我真受不了妳們！我要離開這個鬼地
　　　方（跑下）！

阿比：千葉！別鬧了！欣怡！欣怡（追
　　　下）！

假千：哼！（學阿比）小乖！別鬧了！欣
　　　怡！欣怡（追下）！

廣播OS：6號Sophie小姐寶物被盜棄權！7
　　　　號阿比請準備上台！

△燈暗。〝虛〞的音樂進。

【3-5】阿比的考驗

△舞台中央，燈亮。

△〝虛〞的音樂收。電影《瘋狂理髮師》
　音樂進。

△阿比表演角色扮演《瘋狂理髮師》（強
　尼戴普）歌舞的個人才藝。

△電影《瘋狂理髮師》音樂收。

OS：請問您覺得人性的最高精神是什麼？

阿比：生存的毅力。

OS：很好，謝謝你。接下來是遊戲考驗。

△〝虛〞的音樂進。

△假欣怡進，考驗阿比。

假欣：生死對你來說，你看得很重嗎？

阿比：我只想認真過好每一天。

假欣：你的生活有意義嗎？

阿比：有意義？當然有啊！認真的生活，
　　　就是我的意義。

假欣：你希望每一天都有好多的朋友陪
　　　你嗎？

阿比：我只想把我自己放在人多的地方。

假欣：你害怕孤獨嗎？

阿比：孤獨？為什麼要怕？在人群中的孤
　　　獨是安全的、放鬆的。

假欣：你怕寂寞嗎？

阿比：寂寞？

假欣：你是因為寂寞才和大家在一起吧？

阿比：在沒有人瞭解你的時候的確是寂
　　　寞的。

假欣：那你瞭解你的朋友嗎？

阿比：我想認真的、用心的對待每一個人。

假欣：你確定沒有人會在你背後埋怨你
　　　嗎？你認為我對你來說算什麼？

阿比：妳……是朋友啊！

假欣：你有很認真的對待過我嗎？

阿比：我……一直都很認真的在跟妳做朋
　　　友啊！

假欣：你真的把我當朋友嗎？你比較喜歡
　　　其他人吧？

阿比：大家都是一樣的啊！

假欣：那你願意一起跟我去裡面嗎？

阿比：裡面？哪裡？

假欣：我們一起去吧！裡面有很多朋友……

△千葉從〝冥〞露出半身。〝虛〞的音樂
　　加大。

千葉：不要進來！！〝虛〞有問題，你
　　　快走！

假欣：一起進去吧！

△千葉拉住假欣怡，讓阿比逃開。

千葉：快走！快走！我被鎖在〝冥〞之中
　　　了！去告訴大會……停止遊戲……
　　　救我出去！

△千葉被假欣怡搗住嘴。阿比逃下。

△燈暗。〝虛〞的音樂漸收。

第四場

【4-1】混亂的世界

△舞台右，燈亮。

△A休息室，假小乖在翻東西，阿比慌張
　的進來。

阿比：天哪！〝虛〞到底是什麼地方！
　　　小乖！妳看到了嗎？妳有沒有看到
　　　千葉？

假乖：千葉？她剛剛在這裡呀？

阿比：不是！那個可能不是千葉！我說的是
　　　另一個千葉！她……他被關在〝虛〞
　　　裡面……不！她說他被關在〝冥〞之
　　　中……她可能才是真的千葉！

假乖：不會吧！你被嚇傻了吧！什麼真千
　　　葉、假千葉……

阿比：真的！要不是真的千葉拉住欣
　　　怡……我就被拖入〝冥〞了！

假乖：又是欣怡！就知道她有問題！她是
　　　兇手！

阿比：不是！是虛擬人物，假的欣怡！

假乖：不要亂說啦！我都被你搞糊塗了！

阿比：不行！我必須去告訴大會，這個遊
　　　戲有問題……

假乖：你不可以去告密！

△假小乖用光劍刺向阿比，阿比眼睛被刺傷。

阿比：小乖……妳幹嘛……

△假小彩進。見狀，擋住小乖，不讓她接近阿比。

假彩：小乖！不要這樣！

假乖：哼！笨蛋！

△假小乖忿然離去。

△假小彩趕緊扶阿比坐下。

假彩：你眼睛受傷了！

阿比：妳……在〝虛〞裡面有看到千葉嗎？

假彩：沒有。我看到的是你。

阿比：我？那一定是虛擬的我……妳沒有被另一個我拉入〝冥〞嗎？

假彩：……沒有……

阿比：那就好！我應該去告訴大會，〝虛〞之中的〝冥〞有問題！有人被鎖在裡面了！

假彩：不要去！

阿比：為什麼？

假彩：你去了……會有人傷害你！甚至危及生命……

阿比：誰？為什麼？

假彩：不知道……我先幫你包紮吧（拿布條擦拭阿比眼睛）！

阿比：是為了冠軍、為了錢嘛？

假彩：也許吧！總之是為了他們自己的目的！

阿比：人……真的是太可怕了！不過，剛
　　　才妳很有勇氣！謝謝妳救了我！

假彩：她……不該這樣傷害你。

阿比：妳……也很有正義感！

假彩：正義感？

阿比：是的！稍早，就在另一個休息室！
　　　大家都說欣怡是兇手，只有妳站出
　　　來替她說話，保證兇手不是她！

假彩：你不也說她不是兇手。

阿比：我是她同學，我相信她。妳……可
　　　以不必……

假彩：事實就是事實，不是嗎？

△兩人稍停頓。

△柔美音樂進。

阿比：我覺得妳和今天剛到這裡的時候不
　　　太一樣……

假彩：不太一樣……？

阿比：嗯！那時候妳很暴躁、易怒……很
　　　凶……

假彩：是嗎？也許你只看到外表……

阿比：是啊！人往往只看到外表……而忽
　　　略了人的內在……我也是！

假彩：我覺得你和他們不一樣。比較……

阿比：比較深沉……比較孤獨……

假彩：孤獨很好，孤獨會讓人思考……

阿比：妳也這麼認為……

假彩：不是嗎？每一個個體，本來就是孤
　　　獨的，在一個空間裡……被鎖住
　　　的靈魂……久了……也不覺得孤獨
　　　了……孤獨變成正常……更久……
　　　就喜歡孤獨了……

阿比：對！孤獨是一種……一種自由……
　　　一種自在……

假彩：在無盡的孤獨中……享受著孤
　　　獨……孤獨的思考……忽然間……
　　　發現…孤獨才是你最忠誠的朋
　　　友……

阿比：就是這樣……我們會是很好的朋
　　　友，懂得孤獨、享受孤獨的朋
　　　友……

△兩人會心一笑。

假彩：阿比！你想得冠軍嗎？

阿比：這是每個參賽者的目的吧！得了冠
　　　軍，有了錢，就可以做自己想做的
　　　事……

假彩：我把我的寶物送給你！

阿比：不行！妳也可以拿冠軍呀！

假彩：來這裡只是好玩，我沒什麼想做的
　　　事……而你得到寶物，就可以完成
　　　你的心願！

阿比：不必……真的！

假彩：你不必有壓力，真的！收下吧！

△柔美音樂收。

△Sophie拖著受傷的腿進來。

Sophie：你們在幹嘛？小彩！是妳偷我的
　　　　寶物嗎？

假彩：我沒有！

Sophie：剛才我去報告大會的時候，有人
　　　　打傷我的腳，是不是也是妳？

阿比：妳別亂說，她剛剛一直和我在這
　　　裡，怎麼會是她？

Sophie：你為什麼要幫她說話？你眼睛怎麼
　　　　了？（看阿比手中捏著什麼）你手
　　　　裡是甚麼東西？是我的寶物嗎？

阿比：怎麼可能！

Sophie：還是她把寶物送你？或者……你
　　　　把寶物給她！

阿比：這不關妳的事！

Sophie：什麼不關我的事！我們不是說好
　　　　一起去紐約！

阿比：我什麼也沒答應啊！

Sophie：我以為……我偷了小乖的寶物穩
　　　　拿冠軍！可是，我的寶物卻被
　　　　盜！現在，你又和她……（向假
　　　　小彩）是妳偷我的寶物！是妳！

阿比：Sophie，別鬧了！！妳明明知道不
　　　是她！她沒有！

Sophie：就是她！

阿比：她沒偷妳的寶物！

Sophie：你怎麼知道不是她？

阿比：因為……妳的寶物……

Sophie：我的寶物被她藏起來了？

阿比：不是……妳的寶物在我這裡！

△悲傷音樂進。

Sophie：什麼？才不是！你是為了保護她才這麼說的！

阿比：是我！真的。很抱歉！（拿出Sophie寶物）這遊戲……必須這樣……不是嗎？

Sophie：阿比！你太令我失望了！我什麼都沒有了……

△Sophie欲離開，阿比拉住Sophie。

阿比：對不起！Sophie！我只是……按遊戲規則……Sophie……

△假小彩悄悄地黯然離開。

△燈暗。悲傷音樂收。

△舞台左，燈亮。

△B休息室，假小乖、假千葉聊著真實世界的趣味。

假乖：人類……真的很笨！超好騙呢！

假千：不！他們很奸詐！別太大意！小心露出馬腳！

假乖：我又不是馬，哪來的馬腳？

假千：妳LAG了！

假乖：哪有？我又不是小彩？

△假千葉搖頭無奈狀。

假乖：我跟妳說，剛才阿比從〝虛〞回來，有提到〝冥〞！他好像知道什麼喔！

假千：他沒掉入〝冥〞嗎？

假乖：應該沒有！他還說看到真的「妳」喔！

假千：他發現了嗎？他知道我們不是真的……

假乖：沒有吧！後來，我故意弄傷他的眼睛，他應該嚇到了！就算知道也不敢講吧？

假千：哼！脆弱！貪生怕死！欸！妳知道剛才欣怡肚子痛是誰弄的？

假乖：嗯……是Sophie！

假千：不！是我！我從醫藥箱翻到一些不知什麼藥放到妳給她的水杯……

假乖：難怪她肚子痛得要命！欸！那她會以為是我吧！

假千：她又能怎樣呢？哈……

假乖：對了！妳知道其實小乖早就被安琪收買了，為了阻止任何人得到冠軍，小乖還刺傷Jason，而小乖不知道Jason也被收買，自己又掉入〝冥〞，可憐的安琪……收買了兩個笨蛋……

假千：沒想到真的人也那麼壞……咦！小乖！妳不就是小乖？

假乖：對噢！我都忘了！哈……

假千：還有Sophie！我把Sophie腳打傷，她不知道是我，還到處找兇手。我騙她是小彩，她就傻呼呼的去質問她！現在，可能吵翻了！

假乖：哼！小彩！剛才要不是她擋住阿比，阿比眼睛早被我戳瞎了！奇怪？小彩不是和我們一樣……（假千葉阻止小乖說完）為什麼她的想法、作法都和我們不一樣？

假千：妳不是說她當機了嗎？

假乖：對呀！她在〝冥〞的時候就怪怪的。

△兩人大笑。

假千：我看我們得好好教教她。

假乖：對！好好教教她！哈……

假千：對了！我們應該想辦法幫助Grace與Tiffany交換，這樣就可以在真實世界享受豪華生活了！哈……

假乖：沒錯！哈⋯⋯
△燈暗。

△舞台右方，燈亮。
△A休息室，阿比向坐在椅子上的Sophie
　道歉。
△欣怡進。
欣怡：你們有看到Jason嗎（肚子痛狀）？
阿比：沒有。妳沒有好一點嗎？
欣怡：一陣一陣的，時好時壞。阿比！你
　　　眼睛怎麼了？
阿比：被小乖劃傷的！
Sophie、欣怡：小乖？她為什麼這麼做？
阿比：不知道！
Sophie：她太過分了！

阿比：也許她根本不是真的小乖！
Sophie：這是甚麼意思？
阿比：我剛才在〝虛〞看到千葉、真的
　　　千葉！
Sophie：什麼真的千葉？還有假的千葉
　　　嗎！！
阿比：我懷疑現在和我們在一起的千葉是
　　　假的！
欣怡：為什麼？
阿比：在〝虛〞裡面，有個很像妳的人，
　　　我想是虛擬人物，逼我倒一個角

落……想抓住我、拉我到一個洞
去……還好真的千葉阻擋了她……
千葉大叫說她掉入〝冥〞，要我快
逃！還說要我出來設法停止遊戲，
救她出來！

欣怡：〝冥〞！就是Jason說的〝冥〞！

Sophie：那個〝冥〞會……鎖住人？所以，
　　　　假的人會到我們的真實世界？

阿比：可能是這樣！
欣怡：那現在怎麼辦？怎麼分辨真假？
Sophie：好恐怖喔！
阿比：還好妳們都沒上台。

欣怡：我去報告大會！
阿比：等一下！小彩說告密的人會有生命
　　　危險！
Sophie：小彩？她是真的人還是虛擬世界
　　　　來的人？

阿比：這……她說她沒有被拉入〝冥〞
　　　……不過！她和我剛見到的小彩不
　　　一樣。是個有思想又富正義感的
　　　人。小乖弄傷我眼睛的時候，她幫
　　　我擋住小乖……否則！我可能已經
　　　全瞎了！
欣怡：對！剛才大家都說我是兇手的時
　　　候，也只有她幫我說話……

Sophie：但她……有可能是假的人！

欣怡：假的人！虛擬世界的人也有好人嗎？

Sophie：誰知道！阿比！我們還是趕快通
　　　　知大會，這遊戲已經失控了！

阿比：這……

欣怡：會不會這也是遊戲的一部分……

△燈暗。

△舞台左，燈亮。

△B休息室，假小乖、假千葉正聊著。

假千：我相信其他夥伴應該都會願意過來，
　　　畢竟在〝虛〞只能等待玩家，是非
　　　常無聊的事。

假乖：而且身分地位、空間路線早就被限
　　　定，太無趣了！

假千：如果有錢，又可以愛去哪就去哪！
　　　多過癮啊！

△假小彩落寞地進來。

假乖：妳來這兒幹嘛？妳救了阿比，他應
　　　該很感謝妳吧！妳應該和他在一
　　　起呀？

假千：（拍假小乖一下）哎！小彩是我們
　　　這國的，應該一起完成偉大計劃！

假彩：什麼偉大計劃？

假千：把遊戲裡的夥伴交換出來，再幫助
　　　Grace取代Tiffany位置，Grace答應
　　　讓大家在真實世界享受榮華富貴！
　　　一起呼吸自由的空氣！

假彩：不見得每個人都想來真實世界吧？
　　　我就看不到有甚麼好！
假乖：那是妳當機了！
△假千葉又撞假小乖一下。
假千：哎！妳現在沒有錢！等妳有錢就知
　　　道真實世界的好了！
假彩：錢！

假千：對呀！真實世界中最有魔力的就是
　　　錢！有錢，就可以為所欲為！妳可
　　　以跟阿比愛去哪就去哪！

假乖：等一下！那如果Grace出不來……我
　　　們不就白來了？我們要怎麼有錢？
　　　我什麼都不會！
假千：小乖家裡不會沒錢吧？
假乖：他爸藥廠倒閉，還被追債呢！哪裡
　　　來的錢？要不是這樣！小乖幹嘛被
　　　收買呀！

假千：那算你很倒楣啦！不過我也好不到
　　　哪去！千葉不想要她南部家的什麼
　　　資源回收的爛攤子，我也不想要！

假乖：聽說……現在真實世界經濟不景
　　　氣，工作機會又很少，打工很辛
　　　苦……天哪！我是不是來錯了？

假千：笨哪！Grace沒來，不會搶冠軍嗎？
　　　30%股份是很多錢耶！讓我想想……
　　　Jason把寶物給欣怡！欣怡寶物被
　　　我拿來了，幹掉兩個了。阿比的寶
　　　物……

假乖：被我拿來了！可是我的寶物被
　　　Sophie盜走了！

假千：所以妳……沒資格了！小彩！妳的
　　　寶物呢？

假彩：我……送給阿比了！

假乖：妳白痴呀！

假千：所以，妳也沒希望了！至於我……
　　　（找光劍）我的光劍呢？剛剛還
　　　在呀？

假乖：在我這裡（亮出光劍）！

假千：神經哪！幹嘛偷自己人的寶物啦！
　　　拿來！

假乖：不給！

假千：不給？不給大家就一毛錢都沒有，
　　　妳願意嗎？拿來！

假乖：為什麼要給妳？

假干：（按耐性子）聽我說，妳們已經沒
　　　資格了。而我，有欣怡的寶物，妳
　　　把光劍還給我，就有機會得冠軍，
　　　30%的錢可以平分。

假乖：萬一你拿了30%的錢，又不分給
　　　我，怎麼辦？

假干：不會啦！拿來！

假乖：不要！妳很詐！

△兩人搶奪光劍。

△大會熱鬧音樂進。

△舞台右，燈亮（此時左右兩區皆亮）。

廣播（OS）：五分鐘後要上台的是本公
　　　　　　司瘋天堂遊戲網的總裁，
　　　　　　Tiffany小姐。Tiffany小姐特
　　　　　　別客串參加本遊戲，目的就
　　　　　　是向觀眾保證遊戲的精采。
　　　　　　同時向未來的玩家、貴賓們
　　　　　　致敬。讓我們拭目以待！

△大會熱鬧音樂漸收。

（B休息室）

假干：趕快給我！要去幫Grace了啦！

假乖：不要！我不敢進去〝虛〞，我怕……
　　　會不會被〝冥〞吸回去……

假干：不會吧……妳亂講……（有點怕）

假乖：誰知道……

假彩：不是沒有這種可能喔！不要輕舉妄
　　　動的好！

（A休息室）

阿比：Tiffany要上台了！

欣怡：來得及告訴大會嗎？

Sophie：妳確定大會不知道嗎？還是他們
早知道了？

阿比：……

欣怡：妳是說這遊戲根本是陷阱？是死亡
遊戲……

Sophie：……

△詭異的音樂進。燈暗。

【4-2】David的秘密

△舞台前區，燈亮。

△會場建築外，David緊張的走來走去。

△安琪悄悄地走近，抱住David。

安琪：你在這兒幹嘛？

David：安琪！駭客的問題解決了嗎？

安琪：什麼駭客？沒有駭客！

△詭異的音樂收。

David：沒有？參賽者從〝虛〞出來後，有
的頭痛、肚子痛，有的腳受傷、眼
睛受傷……遊戲真的沒問題嗎？
Tiffany等一下就要進去了！萬一發
生甚麼狀況，Tiffany怎麼辦？

安琪：Tiffany怎麼辦？Tiffany怎麼樣？你
很擔心她？你會不會是愛上她？

David：我……怎麼可能愛上她！

安琪：說的也是！以前他父親那麼瞧不起
你，嘲笑、辱罵，甚至在同業間封
鎖你……

David：好了！先不說這個，先解決遊戲的
問題。

安琪：為什麼不能說？你心虛……不想報
復了？

David：她父母都死了這麼多年……後來，
為了Grace，她也被搞得精神分裂
了，已經夠了！

安琪：你怎麼突然變成好人了？……還是

David：其實……人……真的本性，仍有善
良的一面，只是一時被自私自利給
蒙蔽了！當你從自私當中醒來，才
發現「善良」的一直存在，雖然它
一直被隱藏在內心的角落……

安琪：你說得太哲學了！我不懂！

David：以後，妳會懂的。現在這個遊戲
應該停止，不成功就算了！別讓
Tiffany進入〝虛〞了！

安琪：那怎麼行？這遊戲是我千辛萬苦設
計出來的，絕對會超夯、超人氣！

安琪：我的名聲也將水漲船高，馬上就要名利雙收了！怎麼可以停！

David：Tiffany若出意外怎麼辦？妳擔待得起嗎？

安琪：你甚麼意思？Tiffany不能出意外嗎？

David：當然！……妳……妳不知道……

安琪：不知道什麼？你沒告訴我什麼？你不會是說……Tiffany已經和你有了……

David：不是！……其實……

安琪：其實！其實什麼？

David：她是……我同父異母的妹妹！

安琪：太……太扯了吧！該不會有一天你也告訴我，我是你妹妹！

David：我說的是真的……那是二十多年前的事了……

安琪：那……為什麼她父親……你父親會那樣對你！

David：父親……他在我出生後，才娶了日本的富家女……就是Tiffany的媽媽。他怕他太太知道，就拋棄了我和我媽。後來，我知道了身世，我

媽也過世了。十年前，我大學畢業來找他，他仍然不願意認我……

安琪：所以，他封鎖你！打擊你！

David：她怕他太太知道這個秘密……會變得一無所有吧！

安琪：太過分了！報復他是對的！那……她爸媽的車禍和你有關係嗎？

David：可能不是直接的，但仍有點關係吧！車禍前一天，我去找Tiffany的媽媽，把事情全都告訴她。也許後來在車上他們發生爭執才……

安琪：他罪有應得！

David：但……他已經過世了！恨……應該隨著他過去了！Tiffany小時候失去Grace，五年前又失去雙親……雖然因此我才有機會進入公司並得到Tiffany的信任，但我覺得對不起Tiffany和她的媽媽。這五年來，我快速的升遷，她卻變得越來越失魂落魄……我看了真的很心酸……畢竟！她是我唯一的親人了！

安琪：你是她哥哥，你應該獲得你應得的……

David：沒有人會相信的……

安琪：沒有人會相信？也沒關係！我們可
以讓她消失……

David：妳想幹什麼？

安琪：如果她真的出意外，不就是意外的
收穫？

David：妳是什麼意思？

安琪：Tiffany父母死了，她也沒別的親
人。你是公司的總管，她的代理
人，不剛好接管她所有的產業嗎？
順理成章！

David：為什麼妳總認為世上的事情和妳想
像的一樣簡單！

安琪：所有的文件和印鑑不是都在你手
上嗎？

David：偽造文書，是最愚蠢的犯罪思考。
妳變了！

安琪：別把自己想得很清高的樣子！當初
要我來公司的時候你可不是那麼
疼愛她的哥哥！有她在一天，你就
一天是別人的屬下！等了這麼多年
了……我們都是窮人家的孩子……
不是嗎？

David：我本來就是窮人家的孩子……

安琪：如果……如果有另一個Tiffany取代
她……又聽我們的話……

David：妳說誰？

安琪：你那麼聰明，應該猜得到是誰！

△David看錶。驚嚇狀。

David：Tiffany已經上台了！我必須到現
場了！
△David轉身要走，又轉回身看著安琪，
倒退著走。

David：妳！……不許！……聽懂了？……
不許！
△David轉身急下。
△燈暗。大會熱鬧的音樂進。

OS：由於聯播網路出了點問題，將暫停聯
播數分鐘，在此致歉。我們將盡快修
復，謝謝。

【4-3】Tiffany的考驗

△舞台中央，燈亮。Tiffany站在舞台中。
△大會熱鬧的音樂漸收。
△〝虛〞的音樂進。

△Grace出現，Tiffany急忙走近。Grace
　避開。

Tiffany：Grace！Grace！妳終於來了！

Grace：妳找我幹嘛？

Tiffany：我好想妳！

Grace：是嗎？是做錯事之後，懊悔的補
　　　　償嗎？

Tiffany：做錯甚麼事？

Grace：像《零——紅蝶》的姊姊……把妹
　　　　妹掐死！哦！當然！妳不是掐死妹
　　　　妹，只是……在山谷中順手推了她
　　　　一下……

Tiffany：吊橋突然斷了……我沒有推她……

Grace：妳為什麼要選擇走吊橋？又為什麼
　　　　要走在後面？妳刻意的吧？因為爸
　　　　爸一直比較喜歡她吧？

Tiffany：不是！我從來沒有這麼想！

Grace：妳忌妒她！妳希望媽媽沒有生下
　　　　她吧！

Tiffany：我……曾經這麼想過，但那只是
　　　　一時的氣話……不是真心的……

Grace：是嗎？妳故意設計了死亡遊戲……

Tiffany：怎麼會？那時……才五歲……

Grace：剛好是無心的藉口！

Tiffany：不要這麼說！妳知道這不是真
　　　　的！……我不知道！橋要斷了……
　　　　我追不上……結果……橋……就
　　　　斷了！

Grace：妳可以救她的！不是嗎？

Tiffany：我拉不動……我力量不夠！我拉
　　　　不動……

Grace：妳可以！只是，妳鬆手了！妳不應
　　　　該放開她！

Tiffany：我沒有放開……我拼命的抓
　　　　　住……雖然我知道……我沒辦法
　　　　　抓得太久……

Grace：所以你讓她掉下山谷！

△俯瞰與仰角且微微顫抖又模糊的山澗影
　像打在舞台後方〝冥〞佈景上。

△傳來小女孩OS：「姊姊！我要掉下去
　了！」

△Tiffany轉身抓住妹妹狀，跪在舞台上。

Tiffany：不會……抓緊我……不要放
　　　　　手……我不要妳掉下去……

△小女孩OS：「姊姊！我害怕！我要掉下
　去了！啊……」

△音樂聲加大。

Tiffany：不要丟下我……

△音樂聲漸小。

Grace：妳後悔嗎？

Tiffany：我希望掉下去的人是我……

Grace：妳愛我嗎？

Tiffany：妳就是她，妳就是Grace不是嗎？
　　　　　不要離開我……

Grace：妳愛我勝過愛她，我就不會離開妳！

Tiffany：我希望我們像以前一樣……天天
　　　　　在網路裡談心……

Grace：我在網路裡看不到妳，我不喜歡！

Tiffany：那我們可以在這個遊戲中面對
　　　　　面……

Grace：我想到真實世界！這麼久了，我
　　　　　一直在網路裏等妳，什麼也不能
　　　　　做，只是等……在這遊戲中也是
　　　　　一樣吧？只能等……我想看看妳的
　　　　　世界！

Tiffany：是嗎？可是，這怎麼可能呢？

Grace：妳很愛我吧？（Tiffany點頭）妳願
　　　　　意跟我交換嗎？（Tiffany愣住）姊
　　　　　姊……

Tiffany：要怎麼交換？

Grace：妳跟我來！

△Grace牽著Tiffany的手走向〝冥〞，
　Tiffany稍猶豫。Grace唱出兒時母親唱
　的歌。Tiffany一邊唸著歌詞，漸漸走入
　〝冥〞。

△燈暗。〝虛〞的音樂收。

第五場

【5-1】虛擬反撲（舞台中前區）

△舞台中前區，燈亮。

△C休息室，假千葉、假小乖阿諛奉承著 Grace。另一邊是被綁在一起的欣怡、阿比、Sophie。假小彩則畏縮在中間靠阿比處。

假千：親愛的Grace！妳太厲害了！讓 Tiffany自願走入〝冥〞。

假乖：對呀！我們剛才想盡辦法、用盡力氣才出來的！

假千：我還正想衝進去〝虛〞幫妳呢！

假乖：對呀！我也是！

△Grace一副不太相信的樣子。

Sophie：我不知道現在是怎麼一回事？我不想知道，也不想跟你們這些……奇怪的人在一起，我要走了！

Grace：走？恐怕不是那麼容易！

假千：對呀！你們知道這麼多……可能，走不成囉！

假乖：對呀！妳把我們當傻瓜嗎？

Grace：把他們鎖入〝冥〞！

△David和安琪衝進來。

David：等一下！你們要把他們鎖在哪裡？安琪！〝冥〞是什麼地方？她……是Tiffany嗎？

安琪：好了！Tiffany！別玩了。遊戲還要
　　　繼續進行呢！該宣布最後結果了。
　　　根據資料……現在的冠軍是（查看
　　　遙控器）……沒有冠軍！

△假千葉搶下小乖手中的光劍。小乖愣住。

假千：有！是我！

假乖：不算！光劍已經被我盜了！

安琪：夠了！Gra……Tiffany！（從口袋拿
　　　出一張紙）這是決賽結束的講稿，
　　　宣佈冠軍從缺！……請……

Grace：等一下！我為什麼要聽妳的？我
　　　　不是總裁Tiffany嗎？我偏說冠軍
　　　　是……（眼睛掃視週遭的人）……
　　　　千葉！

安琪：Tiffany！！！

David：（對Grace）妳到底是誰？

安琪：Tiffany！……遊戲掌控……沒有問
　　　題！一切都按照計畫，別把事情鬧
　　　大……

Grace：可笑！你以為你還是老大嗎？計
　　　　畫？已經不需要妳了！

David：安琪！什麼計畫？她說的計畫是
　　　　什麼？

安琪：沒什麼……只是遊戲的一部份……

David：（想了一下）她是Grace！對不對？Tiffany呢？Tiffany是不是被鎖在〝冥〞？

安琪：她就是Tiffany！別亂想了！

David：她不是！

△兩人吵了起來。

△Sophie等人趁機逃跑，被假千葉和假小乖抓住。

假乖：哦！趁火打劫呀！

假千：不是！是趁機落跑！

Grace：把他們通通拖入〝冥〞！

假彩：不要！（擋住假千葉、假小乖）不要鎖入〝冥〞！

Grace：妳……（想了一下。對假千葉他們說。）她怎麼了？

假千、乖：她當機了！

△燈暗。音樂進。

【5-2】Grace的野心

△舞台中前區，燈亮。

△C休息室，假千葉等人簇擁著Grace。

假千：怎麼樣？夥伴們！空氣不一樣吧！

假乖：對呀！很香甜吧！

Grace：欣怡小姐！剛才妳在〝虛〞的時
候，太遜了！讓阿比逃出來，差點
壞了大事！那個千葉真麻煩……

假千：不是我喔！

假乖：（對假欣怡）妳不可以再犯錯喔！

假乖：（對假欣怡）妳不可以再犯錯喔！

Grace：（轉向小彩。）小彩小姐！妳剛才
不要他們被鎖入〝冥〞……是為
什麼？

假乖：喔……要清算、鬥爭了……

△Grace瞪假小乖一眼。

假彩：因為……因為……

假乖：因為她喜歡阿比！

Grace：阿比？喔……那個「瘋狂理髮
師」！妳還蠻快就適應環境、進入
狀況的嘛！

假乖：什麼狀況？

安琪：好了！時間差不多了！Tiffany！該
上台宣布……

△音樂收。

Grace：別再叫Tiffany！Tiffany了！我不想
　　　扮演她！更不想聽妳擺佈！

安琪：妳！……

Grace：妳最好安份點！妳是想被開除……
　　　還是被鎖入〝冥〞呢？把她和她的
　　　嘴都給綁起來！

△假小乖把安琪綁起來。

Grace：Ｄａｖｉｄ！既然你已經知道我是
　　　Grace，也就沒甚麼好隱瞞的了！將
　　　來還要借重你……（靠近David）幫
　　　我辦妥Tiffany的身分……

David：（躲開）哼！

Grace：別這樣嘛！辦妥了，你也有好處！
　　　我是總裁，你是總管……我可以和
　　　你共享Tiffany的所有！

假乖：那我們咧？

△Grace瞪小乖。假千葉撞小乖一下。小乖
　　閉嘴。

David：我為什麼要這麼做？

Grace：因為，如果你不做！我就告訴所有
　　　股東、同業，還有可怕的記者、媒
　　　體……說你是霸佔瘋天堂遊戲網的
　　　叛徒！……你一輩子就完蛋了！

David：十年前，我就曾被同業封鎖！又怎
　　　樣呢？妳換點新花樣吧了！

Grace：唷……兩敗俱傷……玉石俱焚……
　　　不好吧？你不喜歡名利嗎？共享金
　　　錢人生不好嗎？
David：一輩子聽候妳的命令嗎？我又不是
　　　虛擬人物！荒謬！

Grace：你是在取笑我們嗎？好吧！你不在
　　　乎自己，我就只好把你的女朋友鎖
　　　入〝冥〞囉！（轉向其他人）你
　　　們！把安琪鎖入〝冥〞！

David：等一下！不能……這樣太便宜她
　　　了！我可以答應妳的要求。但……
　　　我也有條件！
Grace：我就說嘛！人是聰明的。好，你說！
David：第一、我要所有財產的百分之
　　　八十！
Grace：百分之八十可不行。你只能有
　　　30%，他們20%，我要50%。
David：不行！我要60%！

Grace：喲！看看！名與利！就是人的弱
　　　點。人啊……還是自私、愛錢的。
　　　好！最多40%！

David：好吧！第二、我已經不愛她了
　　　（指安琪）必須讓她走！離我愈遠
　　　愈好！

Grace：是嗎？你是說真的嗎？

David：當然！這遊戲被她搞砸了！剛才休
　　　息區停播已經被一堆觀眾罵翻了，
　　　又得花一大筆錢做賠償回饋，封住
　　　那些講求新聞自由的媒體和收視權
　　　利觀眾的嘴！

Grace：喔，是嗎？但是……不能放她走
　　　吧？把她關入〝冥〞不省事多了？

David：（緊張地）不可以！

Grace：為什麼？

David：妳忘了嗎？決賽之後還有個記者
　　　會，萬一有觀眾或媒體問一些有關
　　　設計的問題……

Grace：嗯！很有道理！好吧！暫時相信
　　　你。其實……她確實還不能進入
　　　〝冥〞。……還有更重要的事要她
　　　做呢！我要利用她對真實世界進
　　　行大反撲！你們人哪！太多情了！
　　　太多羈絆與束縛！什麼友情……
　　　愛情……還有親情。情感太多什
　　　麼事也做不了。沒有進步就是退
　　　步！……安琪和她的團隊可以幫
　　　我……

假乖：我也可以幫妳！

Grace：當然……但，也許妳得先經過檔案
　　　　重整！

假乖：什麼意思？

△假千葉用手撞假小乖示意她閉嘴。

Grace：我有一個大計畫！安琪的團隊將先
　　　　設計出像我們這樣但非常精於研
　　　　發的虛擬人物……再由虛擬人物
　　　　設計出千千萬萬個像今天這種遊
　　　　戲……讓所有人類進入網路空間來
　　　　遊戲……

David：然後，由虛擬人物換取人類的真實
　　　　人生……酷……斃了！

假乖：酷斃了！我就知道安琪最棒！（忽
　　　　然發現不對）Grace最、最、棒！

△Grace看假小乖一眼

Grace：這樣……真實的世界會充滿積極、
　　　　精進、爭取、突破、統一的思想。
　　　　也就沒有誤會、怨恨、糾葛……那
　　　　些沒用的狗屁情緒。世界會變得非
　　　　常、非常有效率，而且──完美！

眾人：耶！！！

△大家舉手贊同。

Grace：好了！把安琪關到另一間休息室。
　　　　好好看住她！

David：等等！我有話跟她說！（走近安琪）安琪！我早就告訴過妳，人的本性中根本沒有「善良」！「自私自利」就是本性的全部。所以，我也逃脫不了……這與生俱來的、殘缺的本能……。很抱歉！妳不夠聰明，不適合當我的情人！

△David把手放在安琪肩上，安琪將David手抖開。

David：哈……可惜！妳挺漂亮的！

△David用手在安琪身上游移，安琪企圖躲開David。

David：是沒緣份？還是我心中已沒有任何角落可以隱藏「善良」……

△安琪不解的看著David，發現David似乎在搜索她口袋中的東西，恍然大悟，但假裝不屑狀。

Grace：好了！David！她不會領情的。反正，就是分手嗎！搞得簡單些！小乖、千葉！把她關起來。

假千：我認為還是關在〝冥〞比較保險，因為……

David：總裁！決賽的冠軍是千葉小姐吧！

Grace：嗯。

假千：（千葉急忙轉向）把她關在休息室
也不錯。小乖，我們走！

Grace：等一下！差點忘了！把遊戲的控制
器交給我！

△假千葉、小乖從安琪身上搜出控制器交
給Grace，兩人拉安琪下。

David：時間差不多了，準備宣布結果了
嗎？待會兒還要簽一堆文件喔！可
以請小彩幫我整理資料嗎？

△Grace看小彩，小彩看Grace。

Grace：好吧！妳去幫忙吧！別又……當機
囉！我得去補個妝！

眾人：我們也要補妝吧！我們又不是冠
軍……千葉太幸運了吧……

△眾人下。

△David確定其他人走後，把遙控器交給
小彩。

△小彩和David對看。

△燈暗。熱鬧的音樂進。

【5-3】虛實交換

△舞台中央，燈亮。

△David在舞台上。

David：各位觀眾，經過90分鐘激烈的決賽，終於到了遊戲的尾聲！在宣佈冠軍之前，本人謹代表瘋天堂遊戲網對剛才緊急關閉休息區轉播之事，向觀眾致歉。並且，瘋天堂決定本遊戲於下個月正式推出時，免費上線的開放時間，由一週延長為一個月！以表歉意。好，現在先請所有參賽者出場！

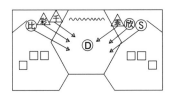

△所有參賽者出場。

David：本決賽的冠軍得主是——千葉小姐！

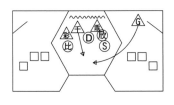

△千葉站出。

David：現在！讓我們熱烈歡迎瘋天堂遊戲網總裁Tiffany小姐為我們致詞與頒獎！

△Grace出。

David：Tiffany小姐！請為我們講幾句話。

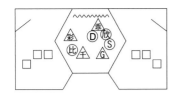

Grace：感謝各位觀眾對瘋天堂遊戲網的熱
愛與支持！除了這個即將推出的
【瘋天堂決戰】，本公司將陸續推
出精采、刺激的遊戲以饗大眾！一
定讓所有的玩家在網路世界中流連
忘返、滿足夢想！謝謝大家！

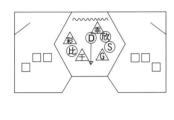

David：是的！這是瘋天堂的願望與使命！
頒獎前，本人還有另一件事要宣
佈……本遊戲最精采處，就是現
在！真正的結尾！各位所看到的總
裁，並不是真正的總裁……

△眾人面面相覷，不知所以。

Grace：David！！

David：她──是為【瘋天堂決戰】所創造
的虛擬人物！

Grace：David！你在胡說什麼！！

David：怎麼樣？各位觀眾們！她和Tiffany
幾乎一模一樣吧！真正的總裁
Tiffany小姐此刻正在〝虛〞之
中……或者說在〝冥〞之中！

Grace：David！你為什麼這麼做？這有意
義嗎？

△熱鬧音樂收。

David：這……是本遊戲最驚人之舉，最刺激精采的當然要留在最後面呈現給觀眾！

Grace：你！——

David：遊戲遙控器在真的Tiffany手中，只要一個按鍵就虛實交換！

Grace：胡說！遙控器在我這裡！

David：是嗎！我不知道我剛剛放到安琪口袋中的手機有這麼一個用途！

Grace：（嚇一跳。轉身向〝冥〞）Tiffany！不要聽他的！妳答應的……你答應讓我到真實世界中的！

Tiffany（OS）：Grace……我願意和妳交換！我可以一直為妳留在〝冥〞之中。但……沒有理由……讓其他人也鎖在這裡！

Grace：Tiffany！不要！不要像《零——紅蝶》的姊姊一樣……不要再害死妹妹！姊……姊！

David：Tiffany！別聽她的！她不是Grace！Grace的死也不是妳的錯！

Grace：求妳……不要！

△〝虛〞的音樂進。
△模糊的影像打在舞台後方〝冥〞佈景上。

Tiffany（OS）：妹妹！我抓住妳了！不要
　　　　　鬆手！

△傳來小女孩OS：「姊姊！放開我！我們
　　會一起掉下去的！」

Tiffany（OS）：我不能放！姊姊不會放！

△小女孩的OS：「姊姊！不要哭！放開
　　我！我不要妳也掉下去！」

△模糊的影像……兩隻小手鬆開了。

△〝虛〞的音樂漸收。

Tiffany（OS）：妹妹！我一直是愛妳的。

△Tiffany唱媽媽的歌「秘密的話」。其它
　　虛擬人物害怕後退。

△燈漸暗。

△燈再亮。音樂、歌聲漸收。

△Tiffany和眾人回到台上。大家扶起跪坐
　　在台中的Tiffany。

Grace（OS）：放我出去！我不應該屬於
　　　　　這裡的！

David：別再鬧了！等機器一關，妳再也不
　　　存在了！

Grace（OS）：David！你為什麼這麼做？你
　　　　　不是也愛錢嗎？是條件不夠
　　　　　好嗎？

David：妳不會懂的。這就是人和虛擬人物
　　　的差別。你們只借了人的身體，但
　　　思想沒辦法轉變……

Grace（OS）：可是你說人是自私的，人的
　　　　　　　本性沒有善良！我卻願意和
　　　　　　　你一起分享，我比他們還善
　　　　　　　良！不是嗎？

David：那是為了轉移妳的注意力而和安琪
　　　說的反話！這就是妳們無法了解的
　　　「人的思想」。

Grace（OS）：我的確無法了解……錢……
　　　　　　　竟然不是萬能！我也不了
　　　　　　　解，你可以擺脫當下屬的命
　　　　　　　運，為什麼願意放棄？人，
　　　　　　　不都是無所不用其極的爭取
　　　　　　　名利嗎？

David：也許是！但，人類的情感中，不能
　　　改變也無法忽略的，就是親情……
△感人的音樂進。

Grace（OS）：親情？你是說Tiffany和我
　　　　　　　的姐妹關係？

David：不！是Tiffany和我的血緣關係！

Tiffany、Grace（OS）：血緣關係？

David：雖然她一直都不知道……我和她是
　　　同父異母的兄妹！

Tiffany：哥哥？

Grace（OS）：那麼……她是妳妹妹！我
　　　　也是妳妹妹！不是嗎？你
　　　　還讓我……消失？

David：如果……如果你是真的Grace，
　　　那個愛Tiffany，懂得放手的
　　　Grace……我不會讓你離開……

Tiffany：哥哥！怎麼會……爸爸還那樣對
　　　　你……到底怎麼回事……

David：故事很長……以後再說吧！妳……
　　　還有話對Grace說嗎？待會兒機器
　　　關了就……

Grace（OS）：很羨慕你們……

Tiffany：Grace……妳知道……我一直把妳
　　　　當成真的Grace……

Grace（OS）：我知道……可惜！我沒辦
　　　　法留在真實世界執行偉大
　　　　計劃……哈……哈……
　　　　（由笑轉為哀嘆）可惜！
　　　　我不是真的Grace……

△感人的音樂收。

△遠方傳來警笛聲。

△Jason聲音遠遠叫著。

Jason（OS）：欣怡！欣怡！

△欣怡聽見Jason叫聲，跑下。眾人跟
　著下。

△傳來Grace唱兒時母親唱的歌「秘密的
　話」。

△留在台上的Tiffany和David轉身面對面
　走著。

△燈漸暗。「秘密的話」音樂漸收。

【尾聲】

△音樂出。舞台中央及〝冥〞入口處燈亮。

△一隻眼睛與破裂鏡子的影像打在〝冥〞
　佈景上。

△演員11人在〝冥〞入口處，敘述著人性
　的弱點……。

Sophie、Jason：人性的弱點就是

Sophie：沒有目標、浪費生命

Jason：自私而自圓其說

小彩、千葉：人性的弱點就是

小彩：膽怯無法勇往直前

千葉：埋沒真理

欣怡、阿比：人性的弱點就是

欣怡：無法面對失去

阿比：無法忍受孤獨

小乖：人性的弱點就是貪婪而受不了誘惑

Tiffany：人性的弱點就是害怕面對死亡。

Grace：人性的弱點就是以種種情感作為藉
口，而實際上卻常常做無情的事。

△燈暗。

△音樂收。

———— The　End ————

四、《Live！現場直擊》演出劇照　　巫仕婷／陳憶婕　攝影

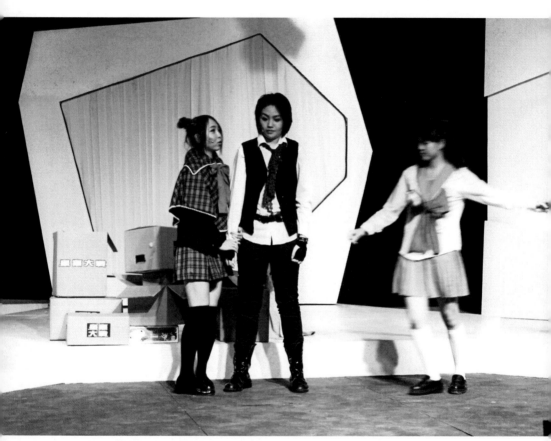

▲【1-2冠軍的嚮往】Sophie（左）問阿比（中）要不要去美國開髮廊？欣怡（右）趕
緊搞破壞。

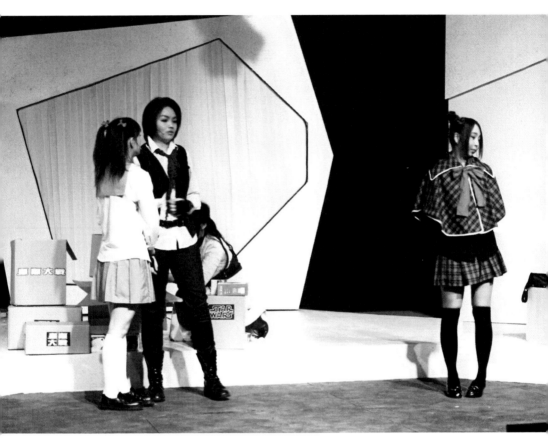

▲【1－2冠軍的嚮往】欣怡拉著阿比問Sophie是誰？

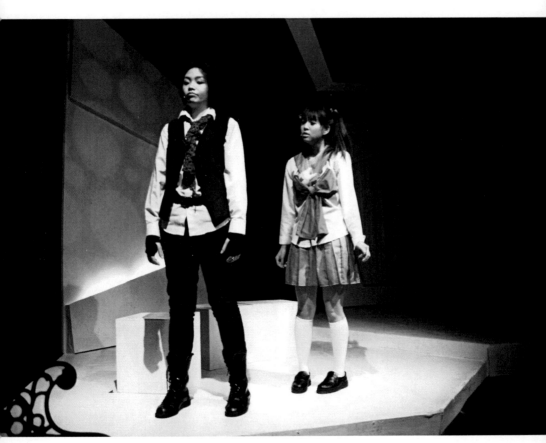

▲【2－3誤認】欣怡向阿比表白,阿比沒有接受。

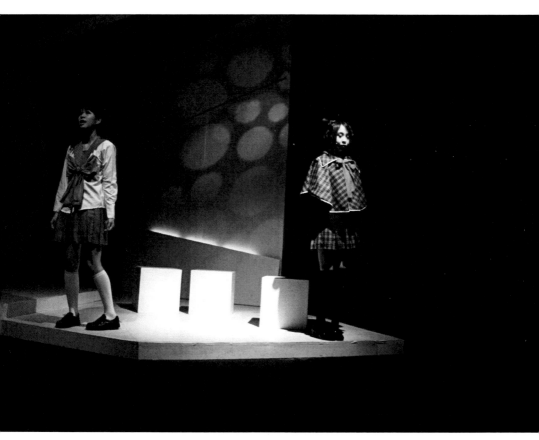

▲【2－5欣怡寶物失竊】欣怡和Sophie兩人為阿比情傷。

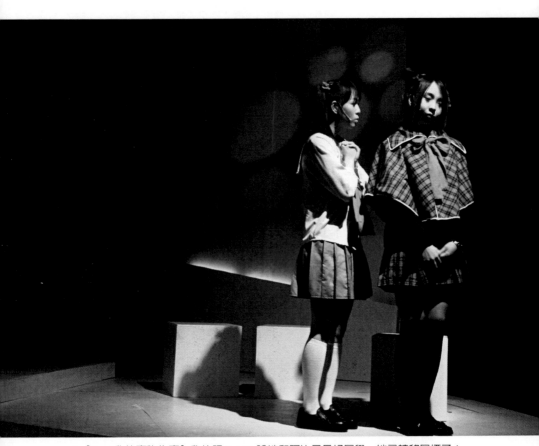

▲【2－5欣怡寶物失竊】欣怡跟Sophie說她和阿比只是好同學，她已轉移目標了！

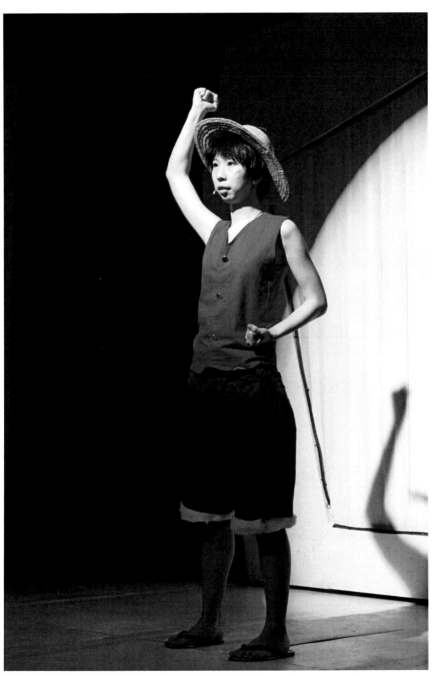

▲【3－1小乖的考驗】小乖Co《海賊王》的魯夫，大喊：「我要成為海賊王」！

▲【3－2駭客入侵】David（左）質問安琪（右）有關參賽者進入「虛」之後的奇怪狀
　況，他擔心Tiffany（中）安危。

▲【3－2駭客入侵】Tiffany不同意暫停遊戲。安琪建議關掉休息區的網路聯播，以免觀
　眾發現可能有駭客入侵。

▲【4－1混亂的世界】B休息室，假小乖（右）、假千葉（中）挖苦假小彩（左）：「當機了」！

▲【4－1混亂的世界】假千葉鼓勵小彩加入Grace的計畫，就可以和阿比快樂生活。

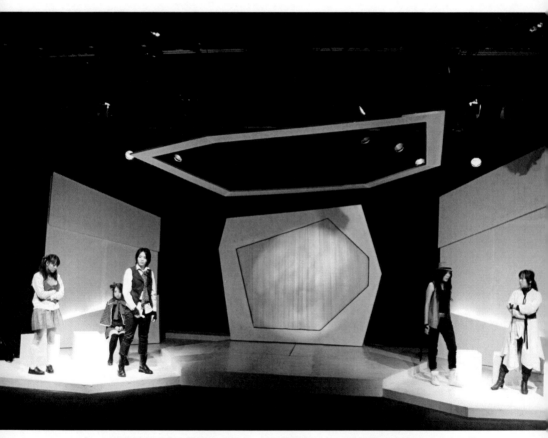

▲【4－1混亂的世界】A休息室（左），阿比跟欣怡、Sophie都緊張真假不分的夥伴，
又無法停止遊戲。B休息室（右）虛擬人物其實也怕被吸回「冥」。

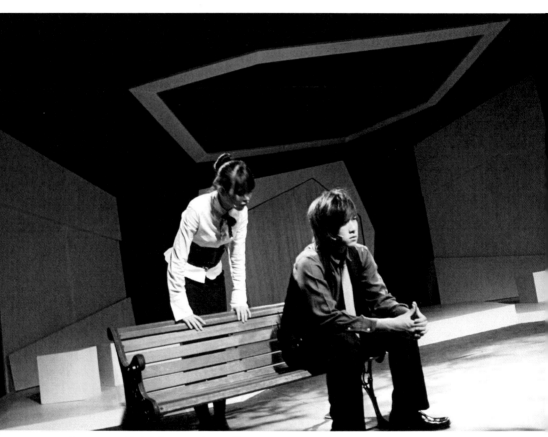

▲【4－2David的秘密】David告訴安琪，自己的身世和Tiffany血緣關係。

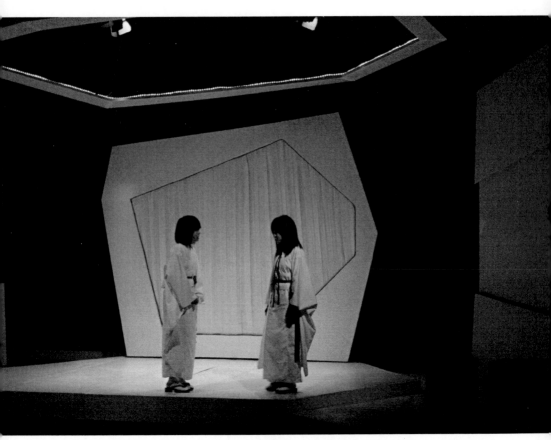

▲【4－3Tiffany的考驗】Tiffany（左）希望Grace留在網路中每日見面，Grace卻希望
　Tiffany進入「冥」，兩人靈體交換，讓她留在真實世界。

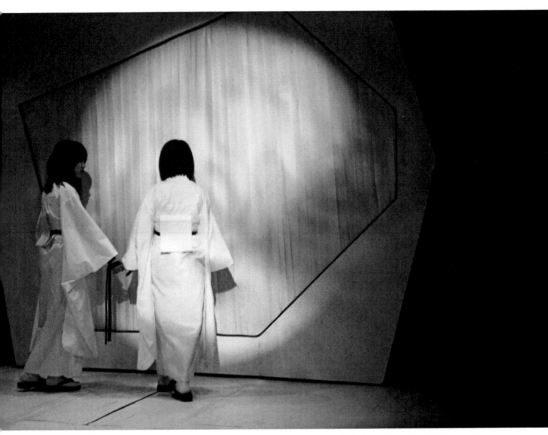

▲【4－3Tiffany的考驗】Grace（左）牽著Tiffany，一邊唱出兒時母親唱的歌「秘密的話」。Tiffany一邊唸著歌詞，漸漸走入「冥」。

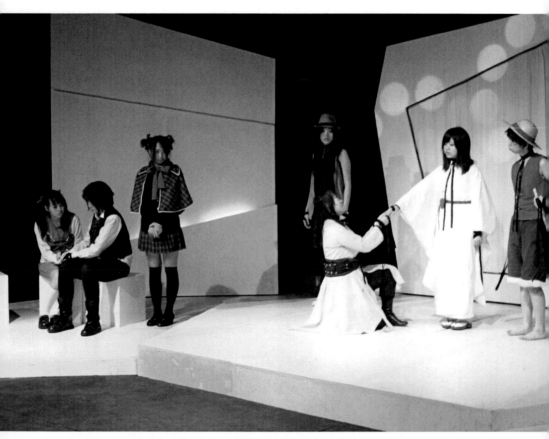

▲【5－1虛擬反撲】假千葉、小乖阿諛奉承著Grace，另一邊是被綁的欣怡、阿比，
Sophie，假小彩則茫然地在兩組人的中間。

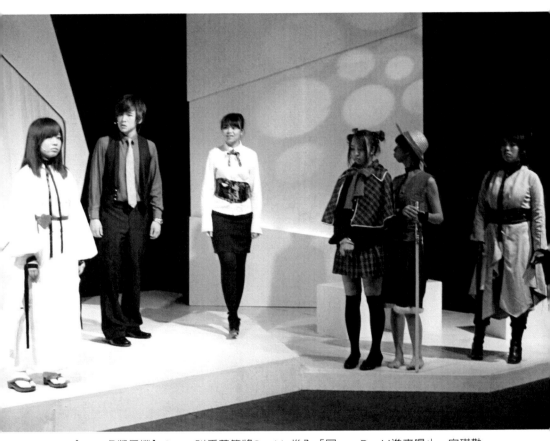

▲【5-1虛擬反撲】Grace叫千葉等將Sophie推入「冥」，David進來喝止，安琪勸
　Grace可以用Tiffany身分享受人生，但別把事情鬧大，Grace卻提議將所有決賽者鎖入
　「冥」，免得事蹟敗露。

參考文獻

朱靜美，《意象劇場：非常亞陶》。台北：揚智文化。1999年。

布羅凱特・奧斯卡（Brockett, Oscar G.）著，胡耀恆　譯，《世界戲劇藝術的欣賞》。台北：志文出版社。1974年。

童道明 主編，《戲劇美學》。台北：洪葉文化。1993年。

安東尼・亞陶（Antonin Artaud）著，劉俐　譯註，《劇場及其複象》。台北：聯經。2003年。

Itkin, Bella著，涂瑞華　譯，《表演學——準備　排練　表演》。台北：亞太。1997年。

Owen, Mack著，郭玉珍　譯，《表演藝術入門——表演初學者實務手冊》。台北：亞太。1995年。

Bernardi,Philip. *Improvisation Starters - A collection of 900 Improvisation situations for the theatre.* Virginia, Betterway Publications, Inc. 1992

Brockett, Oscar G., *The Theatre An Introduction.* Holt, Rinehart and Winston, Inc. 1974.

Bray, Errol. *Playbuilding – A guide for group creation of plays with young people.* New Hampshire, A division of Reed Elsevier Inc. 1991.

Cohen, Robert & Harrop, John. *Creative Play Directing – second edition.* New Jersey, Prentice Hall. 1984.

Dean, Alexander & Carra, Lawrence. *Fundamentals of Play Directing - fifth edition.* Holt, Rinehart and Winston, Inc. 1989.

Felner, Mira. *Free To Act – an integrated approach to acting.* Holt, Rinehart and Winston, Inc. 1990.

Gronbeck-Tedesco, John L. *Acting through Exercises : a synthesis of classical and comtemporary approaches.* California, Mayfield Publishing Company. 1991.

Jones, Brie. Improve With Improv! ︰ *a classroom guide to improvisation and character development.* Colorado, Meriwether Publishing Ltd. 1928.

Morris, Eric. & Hotchkis, Joan. *No Acting Please -"Beyond the Method"a revolutionary approach to acting and living.* New york, Spelling Publications 1979.

Poulter, Christine. *Playing the Game.* London, The Macmillan Press. 1991.

Spolin, Viola. *Improvisation for the Theatre – handbook of teaching and directing techniques.* Illinois, Northwestern University Press. 1983.

Whitmore, Jon. *Directing Postmodern Theatre – shaping signification in performance.* Michigan, The university of Michigan Press. 1997.

作者年表

楊雲玉

1971—1979　國立復興戲劇學校京劇科畢業
1979—1983　中國文化大學戲劇系中國戲劇組學士
1993—1995　美國奧克拉荷馬市大學表演藝術碩士
　　　　　　【Master of Performing Arts of OKLAHOMA CITY UNIVERSITY】
　　　　　　講師證　講字第56003號（88年1月審定）
　　　　　　劇場藝術科技術教師證　專職登字第093052號（93年10月審定）

工作經歷
1983—1984　花蓮宜昌國小教師兼京劇社指導老師
1984—　　　文建會七十三年【文藝季】執行製作及演員
1985—1986　雲門舞集製作行政
　　　　　　【夢土】、【春季公演1985】、【秋季公演1985】南北巡迴
1986—1987　宇聲企劃傳播公司製作人及節目企劃
　　　　　　【國劇兒童歡樂週】宇聲企劃傳播公司與國立藝術館、IBM共同
　　　　　　主辦，針對兒童設計之京劇介紹與示範演出，分八項單元，於藝
　　　　　　術館舉行八週。任製作人及活動企劃與執行。
　　　　　　《戲曲與文化》公共電視之文化報導節目。任執行製作及節目
　　　　　　企劃。
1987—　　　國內首創音樂歌舞劇【棋王】（張艾嘉、齊秦演出）之歌者
　　　　　　與舞者。
1988—1990　益華文教基金會經理兼魔奇兒童劇團經理《魔奇愛玉冰》任製作
　　　　　　人及行政經理，台灣巡演逾80場。《彼得與狼》任行政經理、執
　　　　　　行製作及演員，國家戲劇院戲劇廳演出6場。《巫婆不在家》任
　　　　　　製作人及行政經理，台灣巡演13場。
　　　　　　《大顯神通》任行政經理、執行製作及演員，台灣巡演逾30場。
　　　　　　《三國歷險記》任行政經理、執行製作、編劇，台灣巡演12場。

《魔奇愛玉冰II》任行政經理，國家戲劇院　戲劇廳6場。

《哪吒鬧海》任執行製作、行政經理及演員，台灣巡演15場，歐洲巡演7場。

1990－1992　益華文教基金會之魔奇兒童劇團團長

《淨土八〇》任製作人及編導，台灣巡演18場。

《回到魔奇屋》任行政經理、執行製作，國家戲劇院戲劇廳演出6場。

1992－1992　大成報藝文記者（戲劇藝術版）

1993－1995　（美國留學）

1995－　　　紙風車劇坊行政總監

《一隻魚的微笑》劇坊所屬之「風動舞團」新舞作，任製作人及行政經理。

《跳跳咚咚咚》劇坊所屬之「紙風車兒童劇團」新劇作，任製作人及行政經理。

《調戲一夏》台北市戲劇季，文建會、中國時報主辦，任行政經理、執行製作。於大安森林公園逾20團戶外接力演出，並首創專業劇團帶領企業團體配「隊」訓練演出，六團自訓練至演出完成歷時兩個月。

1995－1999　國立國光藝術戲劇學校專任教師兼實習輔導處組長，任教表演訓練、表演實務、舞台語言與聲腔訓練、肢體與節奏、表演心理學、中國戲曲史、肢體創作等課程。

1997－1998　世新大學口語傳播系兼任講師

1999－2007　國立臺灣戲曲學院（含專科及學院）劇場藝術科技術及專業教師，任教表演概論、表演藝術概論、劇場藝術概論、肢體創作、表演、劇場實習、京劇把子功、基本功等科目。

另應聘為兼任講師，於專科部授課：

劇場藝術學系：

專一課程之劇場概論、肢體創作、表演、劇本導讀；專二課程之西洋戲劇史、畢業製作、技術專題（編、導、演組）。歌仔戲學

系：表演基礎研究。京劇學系：中國戲劇及劇場史、戲劇編創、創作戲劇。民俗技藝學系：編導理論專題、戲劇表演（西方）。通識教育中心：世界藝術專題、藝術行銷等課程。

2002— 參加哈佛大學教育研究所舉辦之【哈佛零計畫2002研習會】，論述「多元智能在傳統戲劇教學運用研究」報告。

2005— 獲選教育部2005資深優良教師。

2005— 受文建會聘任「臺灣大百科編纂計畫－戲劇類」審查委員。

2005—2007 實踐大學博雅學部（通識）兼任講師：國文（戲曲）

2007—迄今 國立臺灣戲曲學院劇場藝術學系專任講師
任課科目：技術專題、畢業專題、表演、表演技巧、排演、導演、表演基礎、劇場藝術導論、藝術行銷、世界藝術專題等。

2007—2008 國立臺灣戲曲學院劇場藝術學系專任講師兼代中小學部主任及共同學科主任。

2008—2009 國立臺灣戲曲學院劇場藝術學系專任講師兼任課外活動組組長並代理通識中心主任。

2010—迄今 國立臺灣戲曲學院劇場藝術學系專任講師。

編導相關作品

編導

1980　京劇劇本《寒宮恨》劇本編撰完成。

1981　舞台劇《家父言菊朋》電影劇本之改編及導演，中國文化大學戲劇系演出。

1986　電視節目《嘎嘎嗚啦啦》兒童電視節目編劇，中華電視台播出。

1990　舞台劇《三國歷險記》編劇，魔奇兒童劇團全省巡迴演出12場。

1991　舞台劇《淨土八〇》編劇及導演，魔奇兒童劇團全省巡迴演出18場。

1994　舞台劇《Behind The Act》（英語劇本）編劇及導演，美國奧克拉荷馬市大學戲劇系表演藝術碩士畢業製作，於該校演藝廳演出2場。

1996　舞台劇《少年情事》編劇及導演，國立國光藝術戲劇學校劇場藝術科於該校演藝中心演出2場。

1997　舞台劇《快樂王子》（王爾德原著）改編（王友輝劇作）及導演，國立國光藝術戲劇學校劇場藝術科於該校演藝中心演出2場。

1999　舞台劇《艾麗絲夢遊仙境》導演，國立國光藝術戲劇學校劇場藝術科於華山藝文特區演出2場（舞台展出5天）。

1999　歌舞劇《紙飛機的天空》編劇及戲劇指導，仁仁藝術劇團於台北社教館（現為城市舞台）演出8場，高雄至德堂演出2場。

2003　舞台劇《時空殘響》編劇及導演，國立臺灣戲曲專科學校劇場藝術科高職畢業公演於該校演藝中心演出2場。

2005 舞台劇《孤蝶》編劇、導演、表演、演出之總指導老師，國立臺灣戲曲專科學校劇場藝術科專科部畢業製作獨立呈現，於該校黑箱劇場演出4場。

2007 舞台劇《緣‧點》編劇、導演、表演、演出之總指導老師，國立臺灣戲曲學院劇場藝術學系專科部畢業製作獨立呈現，於該校黑箱劇場演出3場。

2008 舞台劇《BANG！槍聲》導演，國立臺灣戲曲學院劇場藝術科高職部畢業製作獨立呈現，於該校黑箱劇場演出4場。

2009 舞台劇《我有意見》導演、表演、演出之總指導老師，國立臺灣戲曲學院劇場藝術學系高職部畢業製作獨立呈現，於該校黑箱劇場演出4場。

2010 舞台劇《赤子》藝術總監、導演，並與郭行衍帶領演員共同編創劇本，國立臺灣戲曲學院劇場藝術學系高職部畢業製作獨立呈現，於該校黑箱劇場演出5場（原為4場，加演1場），另於蘆洲少年福利服務中心演出2場。

2010 舞台劇《Live！現場直擊》藝術總監、導演，並帶領演員共同編創劇本，國立臺灣戲曲學院劇場藝術學系專科部畢業製作獨立呈現，於該校黑箱劇場演出4場。

著作

※《角色人物的創造——如何表演》，國立台灣藝術教育館出版，1998。

　　針對青少年及對表演有興趣者介紹如何進入表演領域，進而融入生活、寬廣心靈，讓周遭充滿想像力與創造力的表演入門書籍。

※〈從生活的體驗到生命的體現——創造人生舞台的表演藝術〉，國立臺灣戲曲專科學校之戲專學刊（第八期p187-p212），2004。

強調「認真生活，熱愛生命」的重要，鼓勵以生活的另一面——
戲劇表演作為體驗與體現人生的橋樑，把握出現在生命中的美好
事物，享受生命。

※〈*太極導引——身體概念*〉，國立臺灣戲曲專科學校之戲專學刊（第
十期p115-p127），2005。

　　談太極導引對各種表演藝術工作者之訓練妙效，並對照整體劇場
創始人安東尼·亞陶所研究之猶太教談「氣」與表演關係之論
述，試說明表演者之身體概念與表演訓練之關連性與重要性。

※《臺灣青年族群對傳統戲曲京劇演出觀賞行為研究》，秀威資訊科技
股份有限公司出版，2005。

　　針對臺灣18至45歲之青年族群對京劇演出之觀賞行為與觀賞模式
之調查與研究，企圖以研究分析之數據提供國內相關表演團體研
究推廣運用。

※《表演藝術的體驗與體現首輯》，秀威資訊科技股份有限公司出版，
2006。

　　作者於1999-2005年之作品選集，包括戲劇與人生、戲劇與生活
相關題旨的舞台劇呈現之紀錄，提供戲劇愛好者運用及分享。

※*從表演藝術推廣到社區資源共享與運用之初探：以國立台灣戲曲學院
為例*，國立臺灣戲曲學院劇場藝術學系舉辦【2008劇場藝術發展與科
技運用】研討會之論文發表，2008年6月。

以國立臺灣戲曲學院為例，嘗試以該校專長特色——表演藝術推廣，達到社區和諧及資源共享之理念，繼而探討戲曲學院因應目前境況的積極思維與作法。

※《青年族群對傳統戲曲「京劇」的觀賞行為》，秀威資訊科技股份有限公司出版，2008。

乃《臺灣青年族群對京劇演出之觀賞行為研究》之增修版，以分析數據提供國內相關文化機構及表演團體研究推廣運用參考。

※《表演藝術的體驗與體現第二輯》，秀威資訊科技股份有限公司出版，2008。

作者於2007-2008作品選集，包括戲劇與生活相關題旨的舞台劇劇本、走位圖之呈現，希望提供喜愛戲劇者對戲劇與人生結合與運用參考。

※《表演藝術的體驗與體現——第三輯》，秀威資訊科技股份有限公司出版，2010。

作者於2010年四月演出之編導作品《赤子》，包括該舞台劇劇本、編導理念、走位圖及劇照，希望提供喜愛戲劇者對戲劇與人生結合與運用參考。

※《表演藝術的體驗與體現——第四輯》，秀威資訊科技股份有限公司出版，2010。

作者於2010年五月演出之編導作品《Live！現場直擊》，包括舞台劇劇本、編導理念、走位圖及劇照，希望提供喜愛戲劇者對戲劇與人生結合與運用參考。

美學藝術類　PH0032

表演藝術的體驗與體現第四輯
——Live！現場直擊

作　　者／楊雲玉
責任編輯／蔡曉雯
圖文排版／賴英珍
封面設計／王嵩賀

發 行 人／宋政坤
法律顧問／毛國樑　律師
印製出版／秀威資訊科技股份有限公司
　　　　　114台北市內湖區瑞光路76巷65號1樓
　　　　　電話：+886-2-2796-3638　傳真：+886-2-2796-1377
　　　　　http://www.showwe.com.tw
劃撥帳號／19563868　戶名：秀威資訊科技股份有限公司
　　　　　讀者服務信箱：service@showwe.com.tw
展售門市／國家書店（松江門市）
　　　　　104台北市中山區松江路209號1樓
　　　　　電話：+886-2-2518-0207　傳真：+886-2-2518-0778
網路訂購／秀威網路書店：http://www.bodbooks.com.tw
　　　　　國家網路書店：http://www.govbooks.com.tw
圖書經銷／紅螞蟻圖書有限公司
　　　　　114台北市內湖區舊宗路二段121巷28、32號4樓
　　　　　電話：+886-2-2795-3656　傳真：+886-2-2795-4100

2011年4月BOD一版
定價：290元

國家圖書館出版品預行編目

表演藝術的體驗與體現. 第四輯，Live！現場直擊 / 楊雲玉着.
-- 一版. -- 臺北市：秀威資訊科技, 2011.04
 面； 公分. --（美學藝術類；PH0032）
BOD版
ISBN 978-986-221-672-9（平裝）

1. 導演 2. 劇場藝術 3. 舞臺劇

981.4 99022469

讀 者 回 函 卡

感謝您購買本書，為提升服務品質，請填妥以下資料，將讀者回函卡直接寄回或傳真本公司，收到您的寶貴意見後，我們會收藏記錄及檢討，謝謝！如您需要了解本公司最新出版書目、購書優惠或企劃活動，歡迎您上網查詢或下載相關資料：http:// www.showwe.com.tw

您購買的書名：＿＿＿＿＿＿＿＿＿＿＿＿＿＿＿＿＿＿＿＿＿＿

出生日期：＿＿＿＿＿年＿＿＿＿＿月＿＿＿＿＿日

學歷：□高中 (含) 以下　　□大專　　□研究所 (含) 以上

職業：□製造業　□金融業　□資訊業　□軍警　□傳播業　□自由業
　　　□服務業　□公務員　□教職　　□學生　□家管　　□其它＿＿＿

購書地點：□網路書店　□實體書店　□書展　□郵購　□贈閱　□其他

您從何得知本書的消息？

　□網路書店　□實體書店　□網路搜尋　□電子報　□書訊　□雜誌

　□傳播媒體　□親友推薦　□網站推薦　□部落格　□其他＿＿＿＿＿

您對本書的評價：（請填代號　1.非常滿意　2.滿意　3.尚可　4.再改進）

　封面設計＿＿＿　版面編排＿＿＿　內容＿＿＿　文／譯筆＿＿＿　價格＿＿＿

讀完書後您覺得：

　□很有收穫　□有收穫　□收穫不多　□沒收穫

對我們的建議：＿＿＿＿＿＿＿＿＿＿＿＿＿＿＿＿＿＿＿＿＿＿

＿＿＿＿＿＿＿＿＿＿＿＿＿＿＿＿＿＿＿＿＿＿＿＿＿＿＿＿＿＿

＿＿＿＿＿＿＿＿＿＿＿＿＿＿＿＿＿＿＿＿＿＿＿＿＿＿＿＿＿＿

＿＿＿＿＿＿＿＿＿＿＿＿＿＿＿＿＿＿＿＿＿＿＿＿＿＿＿＿＿＿

11466
台北市內湖區瑞光路 76 巷 65 號 1 樓
秀威資訊科技股份有限公司 　　　收
BOD 數位出版事業部

··

（請沿線對折寄回，謝謝！）

姓　　名：_____ 年齡：_____ 性別：□女　□男

郵遞區號：□□□□□

地　　址：_____

聯絡電話：(日) _____ (夜) _____

E-mail：_____